아름다운 미술해부도

Beautiful Artistic Anatomy

Beautiful Artistic Anatomy

일러두기

이 책에 등장하는 뼈와 근육 관련 용어는 독자의 편의를 위해 되도록 한글 표현을 지향했다.
다만, 관용적으로 굳어진 표현이나 한글로 표현하면 의미를 드러내기 어려운 부분은 한자어를 사용했다.

아름다운 미술해부도

Beautiful Artistic Anatomy

오다 다카시

먹

목 차

들어가며

내 작업실 책상 위에는 온갖 종류 뼈가 놓여있다. 인공으로는 만들어낼 수 없는 자연물의 아름다움에 감탄하며, 뼈를 연구하는 데 행복을 느낀다. 일반적인 뼈 표면은 매끄럽지만, 근육에 붙은 부위는 거칠기도 하고, 부드러운 부위라도 섬세한 머리카락 같은 질감을 느낄 수 있는 등 다양하다. 점묘화처럼 미세한 구멍이 뚫렸거나, 둥글둥글한 형태, 날렵한 형태 등 여러 종류 뼈가 복잡하면서도 균형 있게 조합돼있다. 한 개의 뼈라도 본연의 모습을 포착하는 건 쉽지 않다.

뼈를 징그럽다고 하는 사람이 많지만, 몸을 지탱해주는 뼈 없이는 척추동물의 모습을 구체적으로 표현할 수 없다. 관절을 움직이기 위해서는 뼈와 함께 근육도 필요하다. 근육 하나하나는 단순한 수축 기능을 하지만, 복합적으로 조직된 근육을 움직이면 여러 가지 운동을 할 수 있다.

우리는 골격 상태나 근육의 움직임을 의식하지 않고 일상생활이나 운동을 한다. 어떤 모양의 뼈일지, 관절은 어떤 구조일지, 근육의 기시점과 부착점은 어느 부위에 있을지를 생각하다 보면 부자연스럽고 비효율적으로 움직이게 될 것이다.

이 책은 「다비드상」 같은 과거 명작들의 미술해부도를 그리는 것을 목표로 한다. 「다비드상」은 청동시대의 천연 대리석 덩어리이며, 동상의 속이 비었고, 회화작품은 입체적이지 않지만, 이들 작품에서 미술해부학을 활용한 흔적을 뚜렷이 발견할 수 있다. 거장들의 작품에 칼을 대어 해부하는 게 어느 정도까지 정확성을 담보할 수 있을지는 미지수지만, 미술해부학과 관련된 여러 지식과 경험을 이 책에 담아내고자 했다. 미술복원작업은 살아있는 인간을 대상으로 하는 게 아닐뿐더러 명확한 답을 도출하기 어려워 고생물 복원에 가깝다.

작품이 지닌 본연의 아름다움을 훼손하지 않고 미술해부도를 그릴 수 있을지 염려스럽기도 하지만, 조금이라도 더 많은 사람에게 미술해부학을 알리고 미술작품 표현과 밀접하게 관련된 분야라는 걸 전하고 싶다.

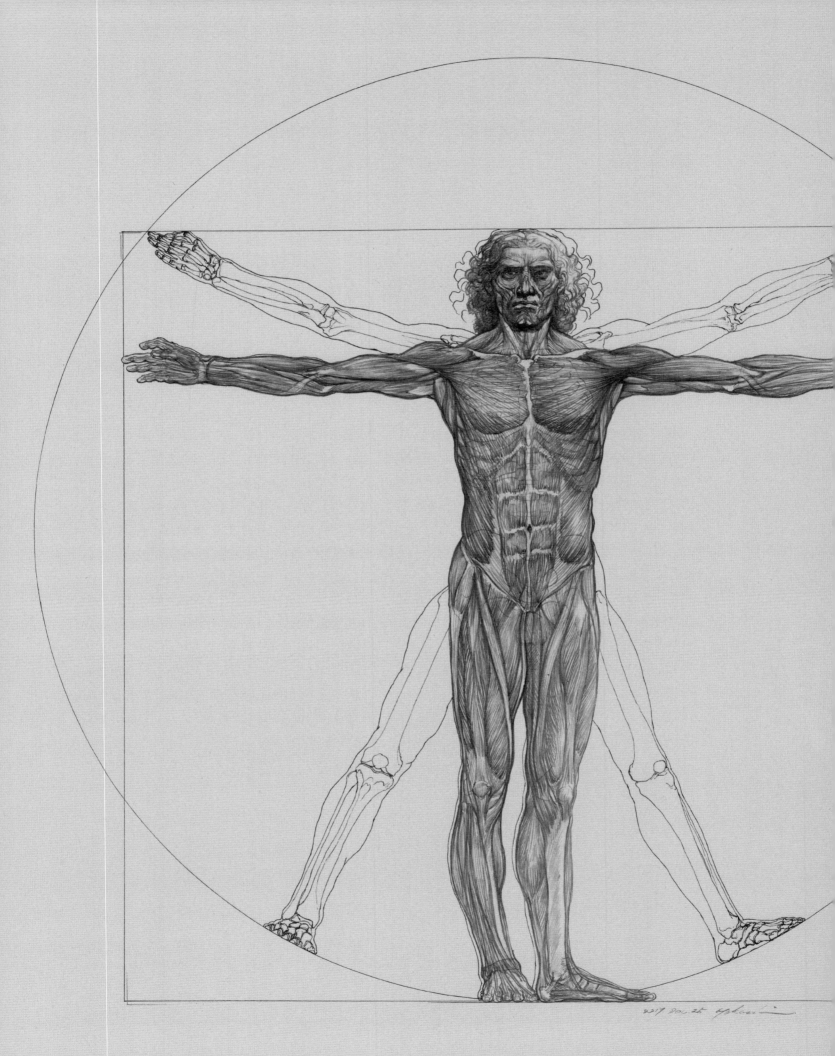

I
기본 미술해부도

미술해부학에서 골격도와 근육도는 특정 개인을 묘사한 건 아니다. 미적으로 이상적인 신체를 그린 것이든, 남녀의 신체 차이를 드러낸 것이든, 나이 차를 표현한 것이든, 어떤 골격도나 근육도라도 특정 개인을 담지는 않는다. 하지만 신체를 그리기 위해서는 약간의 차이가 만들어내는 개성이 다양하게 표현되는 것도 중요하므로 먼저 기본적인 인간의 신체 구조를 설명하기로 한다.

미술해부도란

'미술해부학'이라 하면 처음 접한다는 반응이 대부분이다. 그 정도로 잘 알려지지 않은 학문이지만, 그림이나 조각 등 디자인 장르에서는 이미 중요한 분야다. 미술해부학이 의료해부학과 다른 점은 주로 골격과 근육을 다뤄 조형적으로 유용한 부분을 추출해 배우는 데 있다. 미술해부학은 어디까지나 몸 표면에서 관찰되는 결과와 신체 내부 구조를 연결하는 데 중점을 둔다.

골격 구조와 근육 기능에만 정통하다고 좋은 그림을 그리거나 사실적인 조형을 만들 수 있는 건 아니다. 무엇보다 인체나 동물을 관찰하는 능력이 중요하다. 모델을 보았을 때, 몸의 부조만 보고도 튀어나온 게 뼈인지 아니면 근육이나 지방인지, 수축된 근육인지, 이완된 근육인지, 움푹 파인 데는 무엇이 있을지, 체모가 자라는 방향은 어느 쪽인지 등 다양한 정보를 추출할 수 있다. 그러나 정보를 알아내고도 정확히 해석하지 못한다면, 내부 구조에 관한 지식이 있더라도 그림이나 조형에 활용하기는 어려울 것이다.

이런 이유로 크로키나 데생을 계속 그려보는 게 중요하다. 막연히 그릴 게 아니라 주제를 정해 그린다면 결과는 달라질 것이다. 특히 볼록한 것은 무엇인지, 돌출부 밑에는 무엇이 숨겨졌는지, 솟은 부분과 움푹 파인 부분이 연속으로 부조된 것은 무엇인지 등 미술해부학을 의식하며 해부학 서적을 참고해 크로키나 데생을 하는 게 좋다.

관절 위치는 신체 비율을 잴 때 중요하다. 몸 표면에 드러나는 부조는 포즈에 따라 달라지는데, 부조를 기준으로 비율을 잰다면 다양한 포즈를 그리지 못할 수도 있다. 그럴 때 기준이 되는 게 관절 위치다. 관절 사이에 있는 뼈는 일정한 길이를 유지하므로 역동적인 포즈를 취하더라도 한 개체 안에서 각 뼈의 길이는 변하지 않는다. 이처럼 미술해부학 지식을 이용해 관절 위치를 명확히 알 수 있다면, 인체 비율을 더욱 정확하게 측정할 수 있을 것이다.

인체와 동물을 표현하는 과정에서 미술해부학을 배우는 것만이 전부는 아니다. 미술해부학만 연구한다고 좋은 그림이나 조각을 만들 수 있는 것도 아니다. 다만 하나의 사고 전환 도구로 활용하길 권한다.

크로키나 데생을 할 때마다 종이에 그려진 인체가 역동적으로 살아있었으면 한다. 무게중심을 한쪽에 두고 비스듬히 선 인체를 똑바로 세웠을 때 좌우 다리나 손 길이가 달라지지는 않는지, 몸을 부드럽게 움직일 수 있는 관절인지, 체중을 지탱할 만한 근력량은 충분한지, 흉곽이나 골반의 좌우 형태가 비뚤어져 있지는 않은지 등을 고민한다. 생명력이 깃든 크로키나 데생을 목표로 미술해부학이 적극적으로 활용되길 바란다.

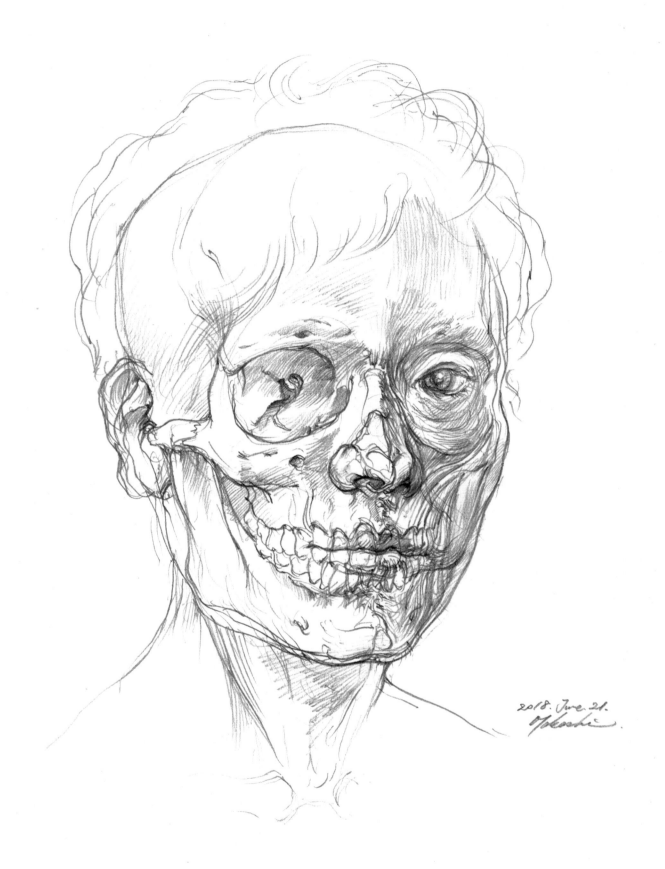

2018. June. 21.

7등신 비율

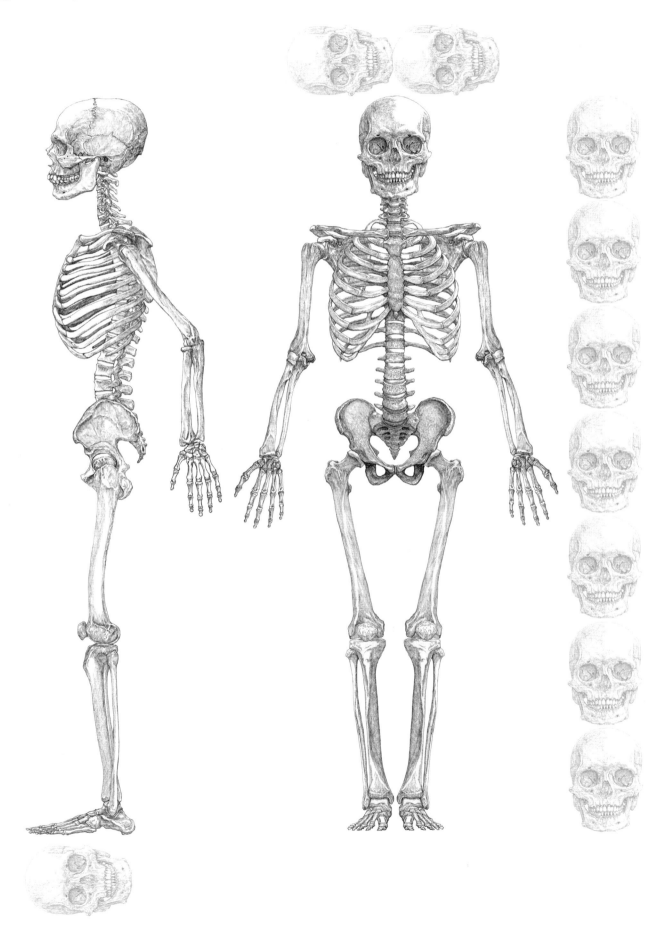

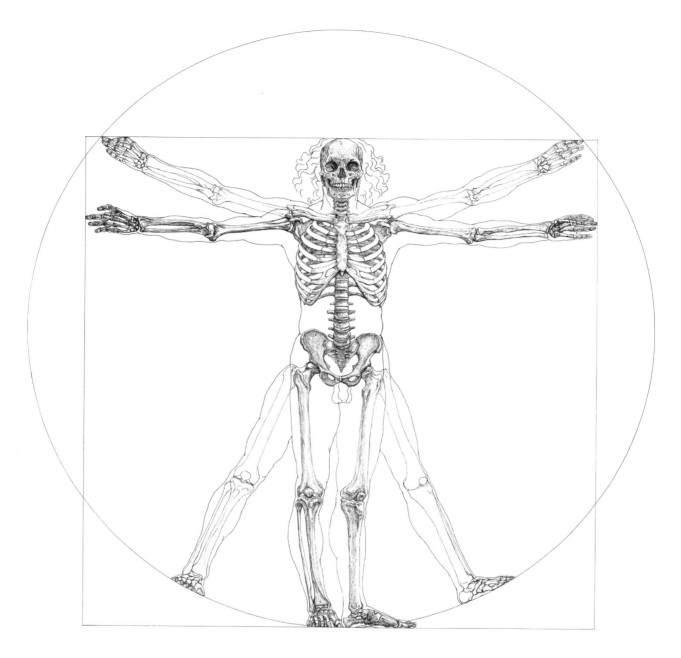

비트루비우스 인간

레오나르도 다빈치(Leonardo da Vinci, 1452~1519)가 고대 로마 건축가 비트루비우스(Marcus Vitruvius Pollio, ?~?)의 『건축론(Res Aedificatoria)』을 토대로 그린 드로잉. 오른쪽에 기술한 제3권 1장 2절부터 3절의 내용(인체는 비례의 본보기로, 인체에 적용되는 비례를 건축에 활용해야 한다는 것)을 시각화했다. 다빈치가 그린 이상적인 인체 비례는 '비율의 법칙'이나 '인체의 조화'라고도 한다.

「비트루비우스 인간(Vitruvian Man, 1492)」은 8등신 기준으로, 오른쪽에 적힌 글을 읽으면 고개를 갸우뚱할 표현도 있지만, 이를 기반으로 다빈치가 그린 스케치는 잘 어우러져 보인다.

· 손바닥은 손가락 4개 너비
· 발 길이는 손바닥 너비의 4배
· 팔꿈치에서 손끝 길이는 손바닥 너비의 6배
· 두 걸음은 팔꿈치에서 손끝 길이의 4배
· 신장은 팔꿈치에서 손끝 길이의 4배(손바닥 너비의 24배)
· 팔을 옆으로 벌린 길이는 신장과 같다.
· 머리카락이 자라나는 부위에서 턱끝까지 길이는 신장의 10분의 1
· 정수리에서 턱끝까지 길이는 신장의 8분의 1
· 목덜미에서 머리카락이 자라나는 부위까지 길이는 신장의 6분의 1
· 어깨너비는 신장의 4분의 1
· 가슴 중심에서 정수리까지 길이는 신장의 4분의 1
· 팔꿈치에서 손끝까지 길이는 신장의 4분의 1
· 팔꿈치에서 겨드랑이까지 길이는 신장의 8분의 1
· 손 길이는 신장의 8분의 1
· 턱에서 코까지 길이는 머리의 3분의 1
· 머리카락이 자라나는 부위에서 눈썹까지 길이는 머리의 3분의 1
· 귀 길이는 얼굴의 3분의 1
· 발 길이는 신장의 6분의 1

「비트루비우스 인간」, 『자유백과사전 위키백과 일본어판』(http://ja.wikipedia.org)

남성 전신 골격도

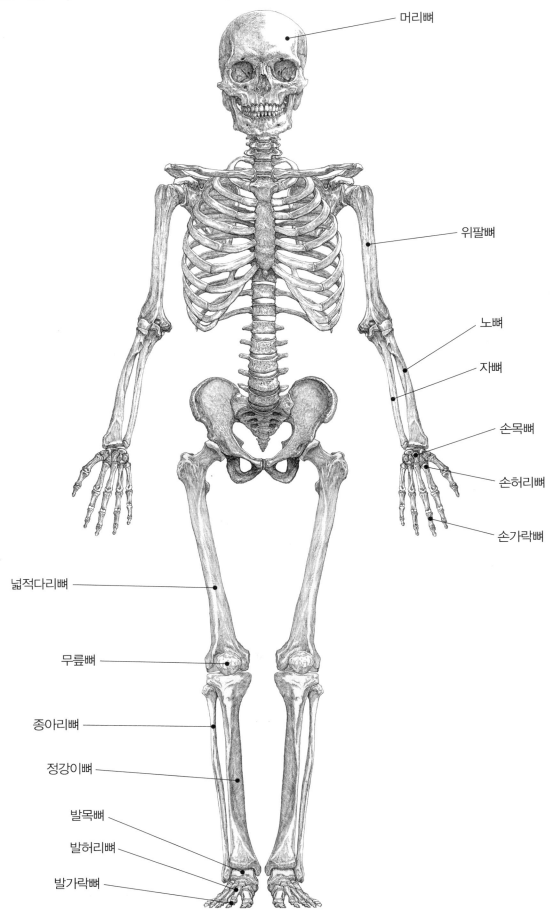

머리뼈

위팔뼈

노뼈

자뼈

손목뼈

손허리뼈

손가락뼈

넓적다리뼈

무릎뼈

종아리뼈

정강이뼈

발목뼈

발허리뼈

발가락뼈

여성 전신 골격도

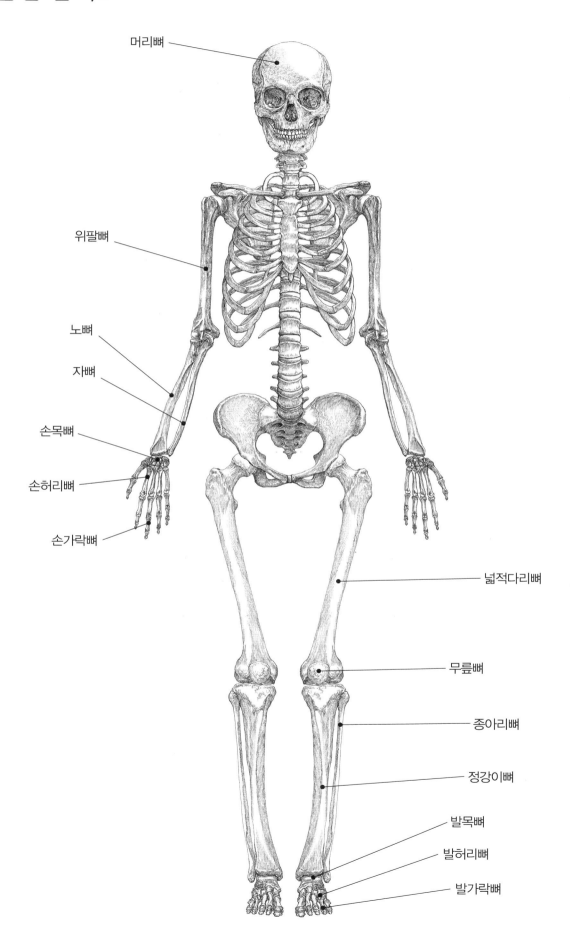

머리뼈

위팔뼈

노뼈

자뼈

손목뼈

손허리뼈

손가락뼈

넓적다리뼈

무릎뼈

종아리뼈

정강이뼈

발목뼈

발허리뼈

발가락뼈

남성 전신 근육도

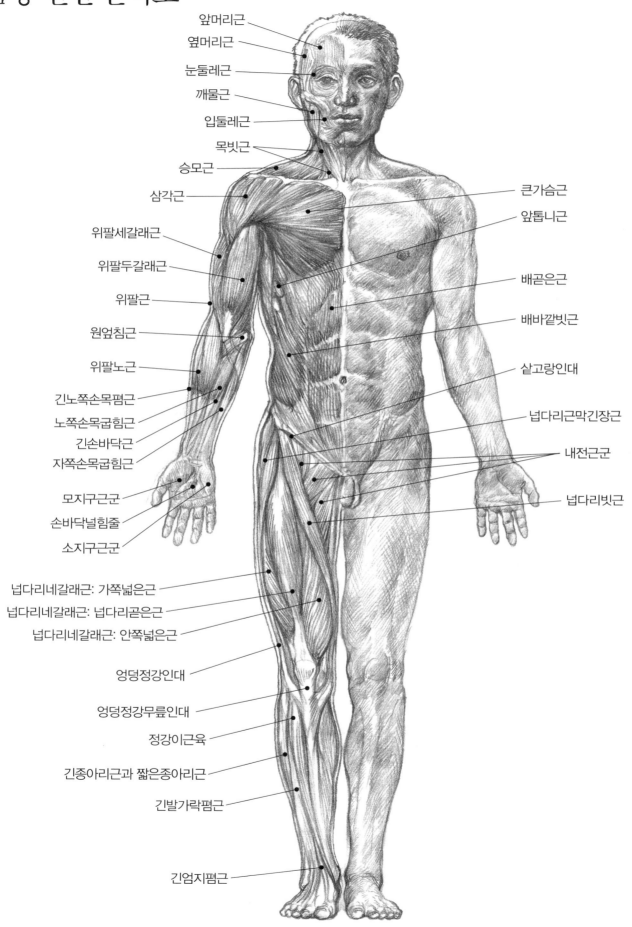

앞머리근
옆머리근
눈둘레근
깨물근
입둘레근
목빗근
승모근
삼각근
위팔세갈래근
위팔두갈래근
위팔근
원엎침근
위팔노근
긴노쪽손목폄근
노쪽손목굽힘근
긴손바닥근
자쪽손목굽힘근
모지구근군
손바닥널힘줄
소지구근군

큰가슴근
앞톱니근
배곧은근
배바깥빗근
샅고랑인대
넙다리근막긴장근
내전근군
넙다리빗근

넙다리네갈래근: 가쪽넓은근
넙다리네갈래근: 넙다리곧은근
넙다리네갈래근: 안쪽넓은근
엉덩정강인대
엉덩정강무릎인대
정강이근육
긴종아리근과 짧은종아리근
긴발가락폄근

긴엄지폄근

여성 전신 근육도

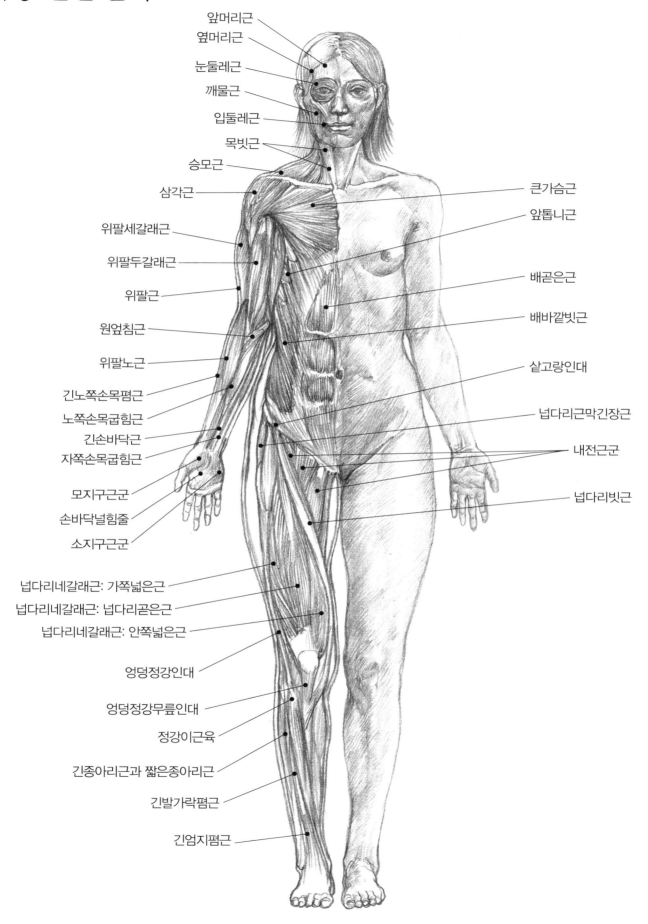

앞머리근
옆머리근
눈둘레근
깨물근
입둘레근
목빗근
승모근
삼각근
위팔세갈래근
위팔두갈래근
위팔근
원엎침근
위팔노근
긴노쪽손목폄근
노쪽손목굽힘근
긴손바닥근
자쪽손목굽힘근
모지구근군
손바닥널힘줄
소지구근군

넙다리네갈래근: 가쪽넓은근
넙다리네갈래근: 넙다리곧은근
넙다리네갈래근: 안쪽넓은근
엉덩정강인대
엉덩정강무릎인대
정강이근육
긴종아리근과 짧은종아리근
긴발가락폄근
긴엄지폄근

큰가슴근
앞톱니근
배곧은근
배바깥빗근
샅고랑인대
넙다리근막긴장근
내전근군
넙다리빗근

몸통 골격으로 비교한 남녀 성 차이

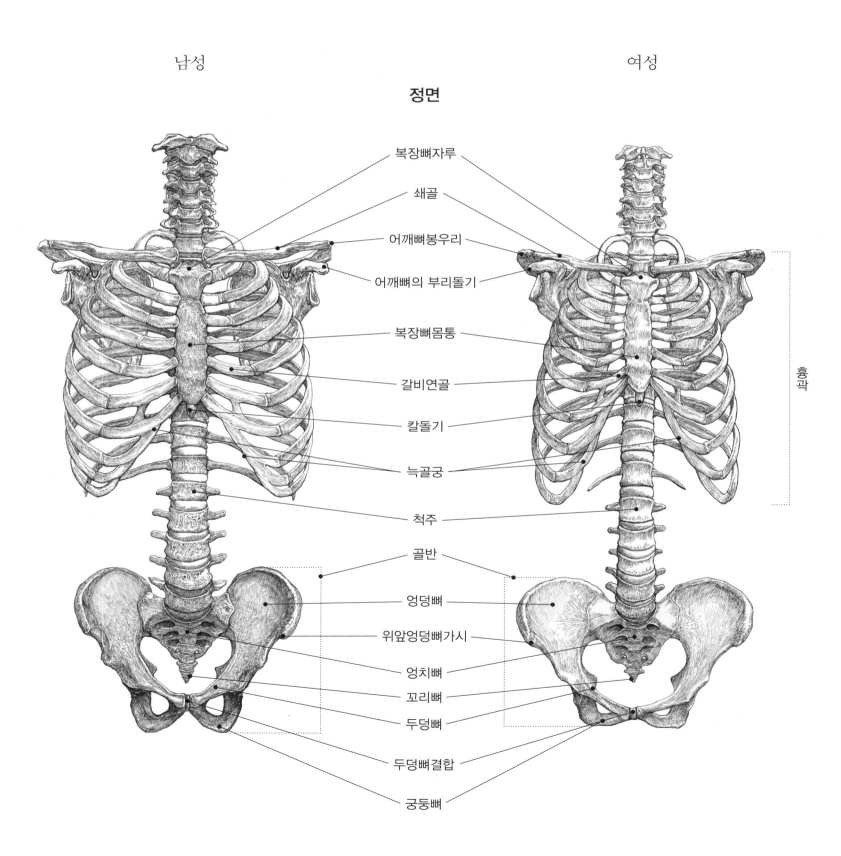

남성 여성

정면

복장뼈자루

쇄골

어깨뼈봉우리

어깨뼈의 부리돌기

복장뼈몸통

갈비연골

칼돌기

늑골궁

척주

흉곽

골반

엉덩뼈

위앞엉덩뼈가시

엉치뼈

꼬리뼈

두덩뼈

두덩뼈결합

궁둥뼈

남녀의 신체 골격에서 차이 나는 부위가 어깨와 갈비뼈 그리고 골반이다. 남성은 어깨너비가 커 어깨뼈도 크고, 갈비뼈가 우람하고 두껍게 부푼 반면, 여성의 골반은 남성의 것보다 넓게 벌어져 있다. 정면에서 본 남성의 흉곽은 서서히 펼쳐져 끝부분에서 수직선을 그리지만, 여성

의 흉곽 끝부분은 약간 오므라든다. 이러한 오므라짐과 남성에 비해 상대적으로 넓은 골반이 여성 특유의 허리 곡선을 만들어낸다. 남자의 경우 마른 신체라도 절구통처럼 허리가 두꺼운 건 이런 차이 때문이다.

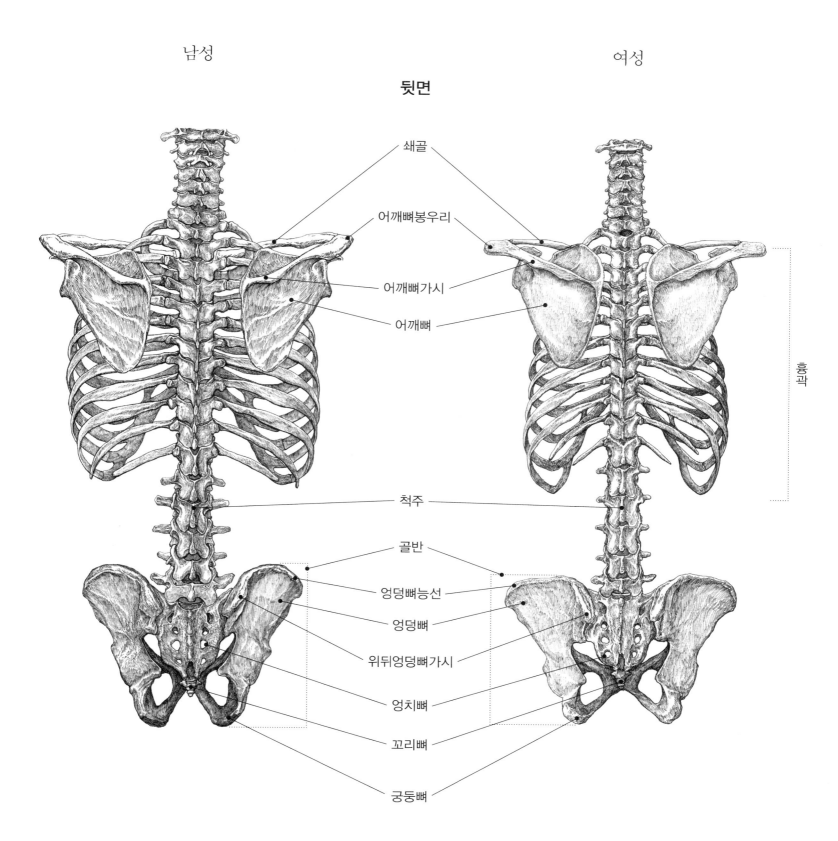

남성

여성

뒷면

쇄골

어깨뼈봉우리

어깨뼈가시

어깨뼈

흉곽

척주

골반

엉덩뼈능선

엉덩뼈

위뒤엉덩뼈가시

엉치뼈

꼬리뼈

궁둥뼈

머리뼈

정면

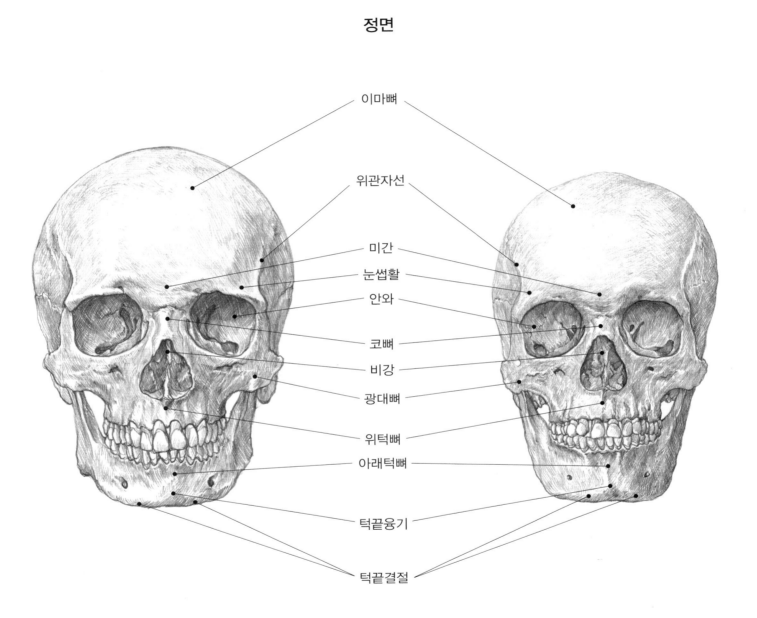

이마뼈

위관자선

미간

눈썹활

안와

코뼈

비강

광대뼈

위턱뼈

아래턱뼈

턱끝융기

턱끝결절

측면

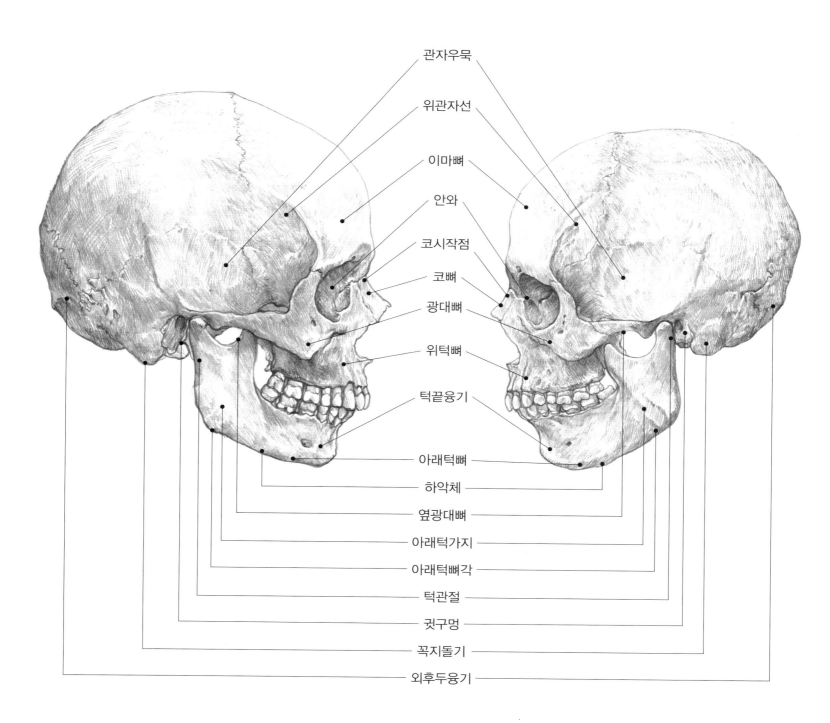

관자우묵

위관자선

이마뼈

안와

코시작점

코뼈

광대뼈

위턱뼈

턱끝융기

아래턱뼈

하악체

옆광대뼈

아래턱가지

아래턱뼈각

턱관절

귓구멍

꼭지돌기

외후두융기

머리뼈

사람이 죽어 뼈만 남으면 모두 같다지만, 실은 저마다 신체 특징과 개성이 다르다. 인종이나 성별에 따른 차이도 있고 개인차도 크기 때문이다. 비슷하게 보이는 아래턱도 개체가 바뀌면 절대 위턱과 맞지 않는다. 전 세계 77억 명의 인구(2020년 8월 기준) 중 서로 다른 사람끼리 우연히라도 위턱과 아래턱이 맞아떨어지는 일은 동일인이 아닌 한 없을 것이다.

남성과 여성은 전체적인 몸집 크기가 다르다. 여성은 남성보다 체격이 다소 작은 편이다. 개체별로 남녀의 신체 차이가 다를 수 있어 한정 지을 수는 없지만, 일반적으로 여성의 체격이 남성보다 작다. 남성의 몸이 전체적으로 울퉁불퉁 각진 느낌이라면, 여성의 몸은 부드럽고 둥근 느낌을 준다. 단, 이 책에 실린 도판은 인종이나 성별 차에 있어 일부 개체 표본에 지나지 않는다는 점에 유의해야 한다.

머리뼈 구조

안와(머리뼈 속 안구가 들어가는 구멍)는 위쪽이 둥글게 도드라져 있고 아래쪽(안저)이 약간 평평하기 때문에 안와 중앙의 약간 위쪽에 안구가 있다. 정면에서 안구를 보면 눈꺼풀 때문에 홍채 위쪽이 아래쪽보다 움푹 들어가 보인다. 측면에서 보면 윗눈꺼풀은 아랫눈꺼풀보다 차양처럼 앞으로 튀어나와 빗방울 등이 들어가기 어려운 구조다.

비강은 코에 뚫린 하나의 구멍으로 이뤄지는데, 여기에 연골이 붙어 전체적인 코 모양이 완성된다. 손으로 만져보면 코뼈까지는 딱딱하지만, 연골은 쉽게 형태를 바꿀 수 있다. 코 연골에는 근육이 있어 표정에 따라 모양이 바뀐다.

귓구멍이 턱관절 뒤에 있어 귀도 턱선 뒤에 위치한다. 귀의 형태도 대부분 연골에 의해 만들어지는데, 드물게 일부 사람을 제외하고 일반적으로 자유로이 움직일 수 있는 근육은 아니다. 반면, 고양이는 귀를 자주 움직여 소리에 경계하거나 표정으로 감정을 드러낼 수 있다.

꼭지돌기는 귓구멍 바로 뒤에 딱딱하게 튀어나온 부위로 목빗근의 기시부인데. 남성의 것이 여성에 비해 큰 편이다.

인종에 따른 머리뼈 차이

유럽인

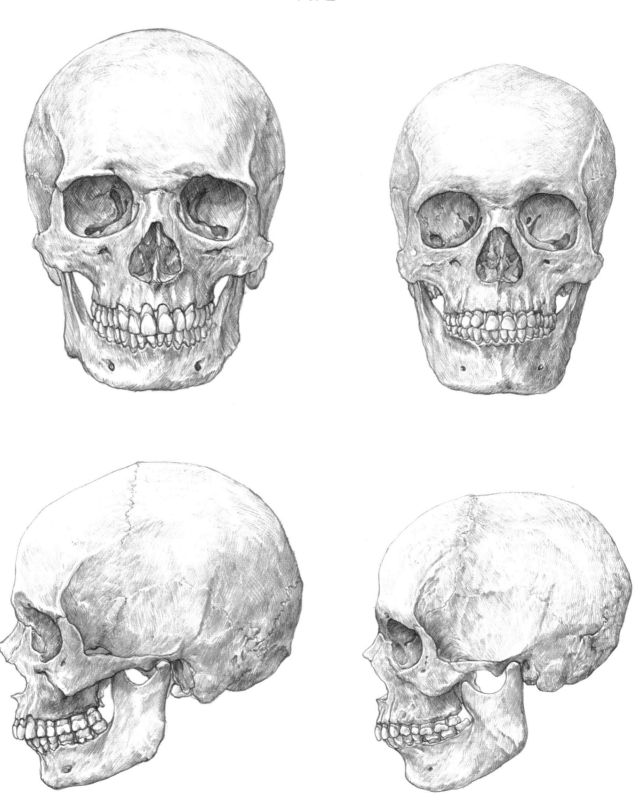

인종에 따른 머리뼈 차이

아시아인

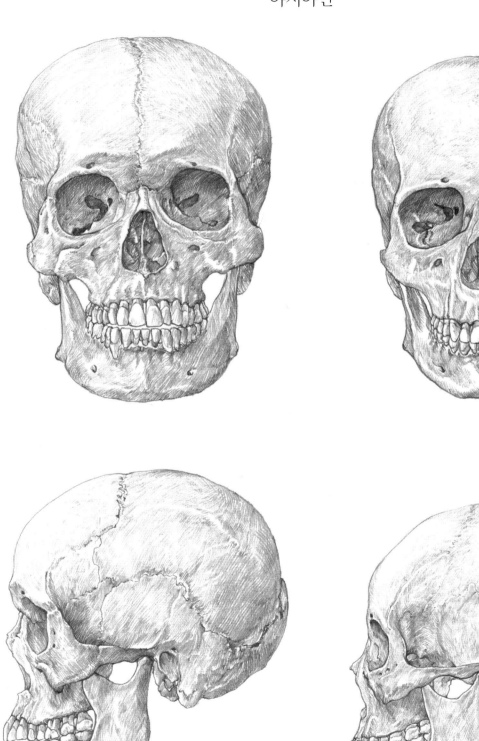

아프리카계 미국인

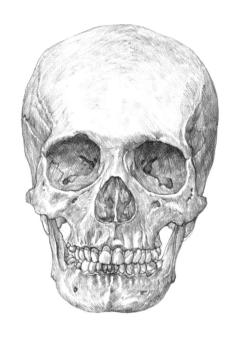
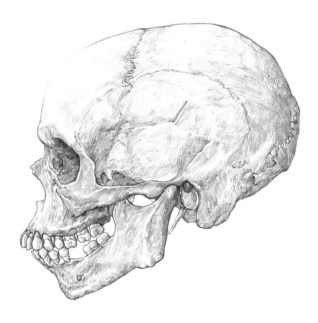
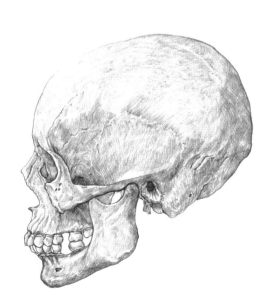

동물과 비교 팔과 앞다리

인간은 직립하기 때문에 두 팔과 두 다리를 지닌 자신의 신체에 빗대어 네발짐승의 앞다리를 '팔'로 인지한다. 여기서는 말과 새의 앞다리를 비교하고 있다. 사람의 팔은 쇄골과 가슴뼈 관절로 이어지지만, 말의 앞다리는 몸통 골격과 근육만으로 연결된다. 닭에도 융합쇄골이 있지만, 가슴

뼈와 관절로 연결되지는 않는다. 사람의 손은 엄지손가락부터 새끼손가락까지 5개인데, 말의 발은 제3지(가운뎃발가락)만 기능하고 새는 제1지(엄지발가락)부터 제3지가 날개 일부를 형성한다. 사람의 손은 다른 동물에 비해 손가락이 많아서 상대적으로 손놀림이 자유롭고 팔의 가동 범위도 넓다.

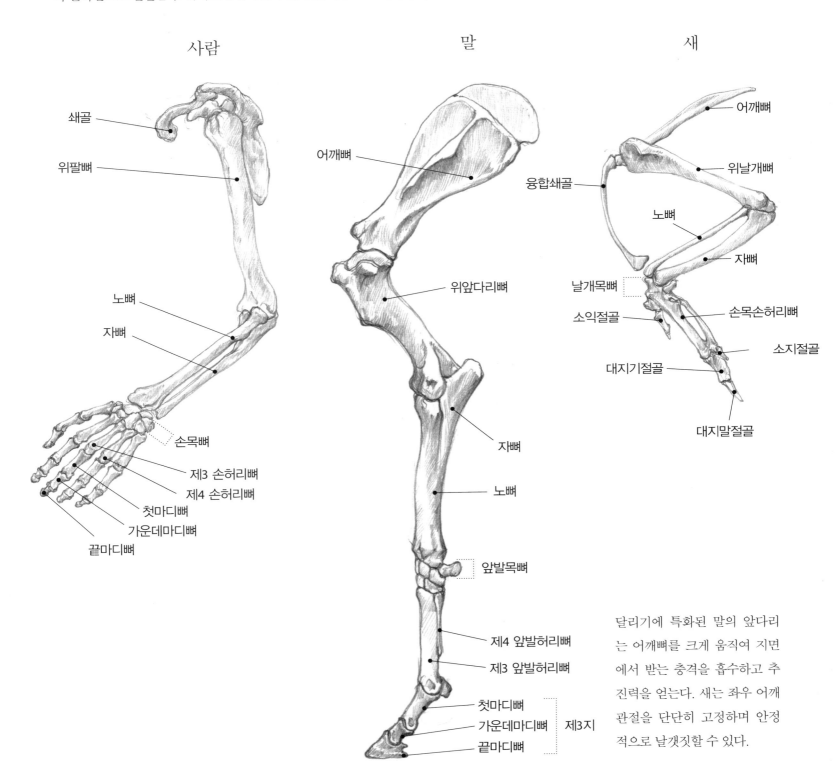

사람

쇄골
위팔뼈
노뼈
자뼈
손목뼈
제3 손허리뼈
제4 손허리뼈
첫마디뼈
가운데마디뼈
끝마디뼈

말

어깨뼈
위앞다리뼈
자뼈
노뼈
앞발목뼈
제4 앞발허리뼈
제3 앞발허리뼈
첫마디뼈
가운데마디뼈 제3지
끝마디뼈

새

어깨뼈
위날개뼈
융합쇄골
노뼈
자뼈
날개목뼈
소익절골
손목손허리뼈
대지기절골
소지절골
대지말절골

달리기에 특화된 말의 앞다리는 어깨뼈를 크게 움직여 지면에서 받는 충격을 흡수하고 추진력을 얻는다. 새는 좌우 어깨 관절을 단단히 고정하며 안정적으로 날갯짓할 수 있다.

다리와 뒷다리

사람의 다리가 말이나 새와 큰 차이가 나는 부분은 발뒤 꿈치다. 사람은 말이나 새와 달리 발뒤꿈치를 붙이고 걷는다. 말이나 새는 발뒤꿈치를 붙이고 걷지 않아 흔히 무릎이 거꾸로 꺾인 것으로 보기도 하는데, 발꿈치를 들고 까치발을 하는 것이지 무릎 관절이 뒤로 꺾인 건 아니다.

새의 다리는 깃털로 덮여 무릎의 위치가 분명하지 않아 다리만 보고 까치발을 했으리라고 상상하기는 어렵다. 조류인 펭귄이나 포유류인 코끼리도 까치발을 한다. 발뒤꿈치를 붙이고 걷는 동물은 영장류인 사람 외에는 곰 등 극소수뿐이다.

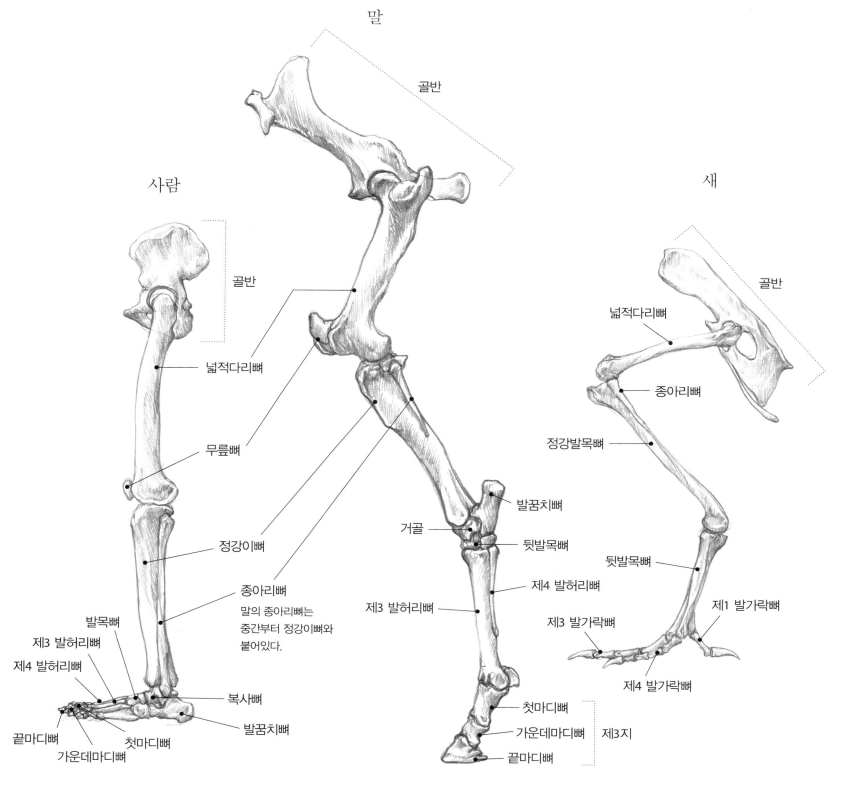

사람

말

새

골반

넓적다리뼈

무릎뼈

정강이뼈

종아리뼈
말의 종아리뼈는
중간부터 정강이뼈와
붙어있다.

발목뼈
제3 발허리뼈
제4 발허리뼈
끝마디뼈
가운데마디뼈
첫마디뼈
복사뼈
발꿈치뼈

골반

발꿈치뼈
거골
뒷발목뼈
제4 발허리뼈
제3 발허리뼈
첫마디뼈
가운데마디뼈
끝마디뼈
제3지

넓적다리뼈
종아리뼈
정강발목뼈
뒷발목뼈
제1 발가락뼈
제3 발가락뼈
제4 발가락뼈

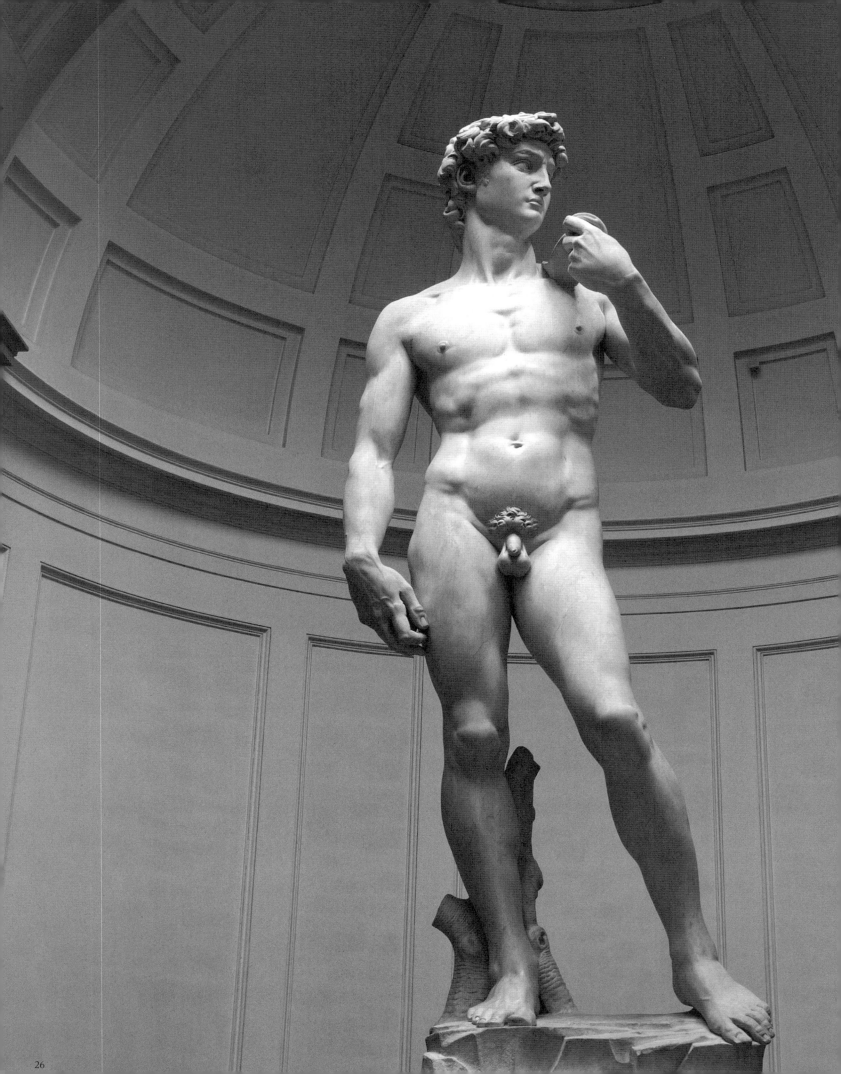

II
다비드상

세계적인 조각 작품인 「다비드상」은 정확한 미술해부학적 이해를 바탕으로 제작된 대리석상이다. 조각상의 시선이 낮은 데서 올려다보는 것을 전제로 만들어져 머리가 크고 다리는 길다.

오랫동안 여러 작가가 제작을 포기해 방치됐던 대리석 덩어리를 작품으로 완성한 미켈란젤로(Michelangelo Buonarroti, 1475~1564)의 열정과 집념에 경탄할 만하다. 대리석 덩어리를 본 미켈란젤로가 "이 안에 다비드가 있다"라고 한 에피소드는 창작에 관한 적절한 감상을 표현한 것이라고 할 수 있다. 대리석으로 빚은 「다비드상」에서 근육과 골격, 혈관 등 여러 인체 조직을 엿볼 수 있다.

전신 골격도

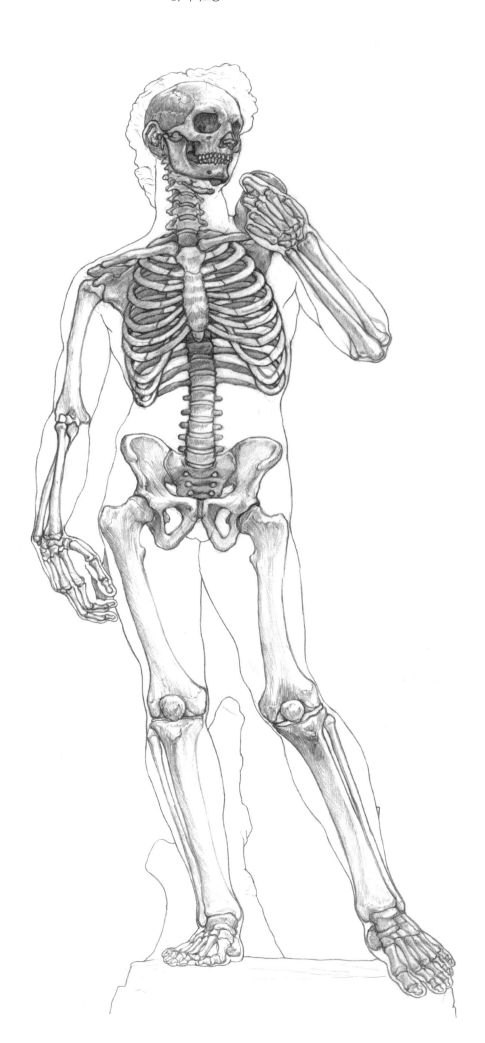

전신 근육도

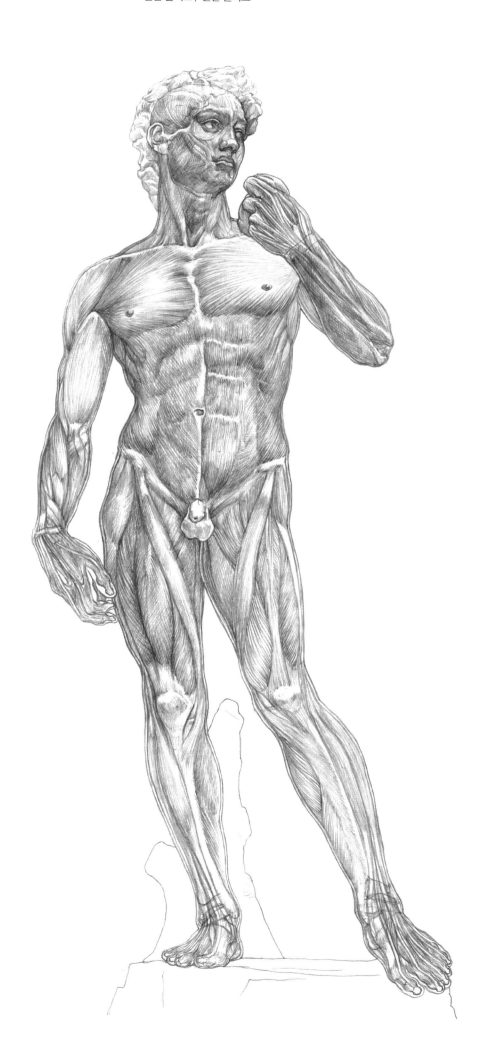

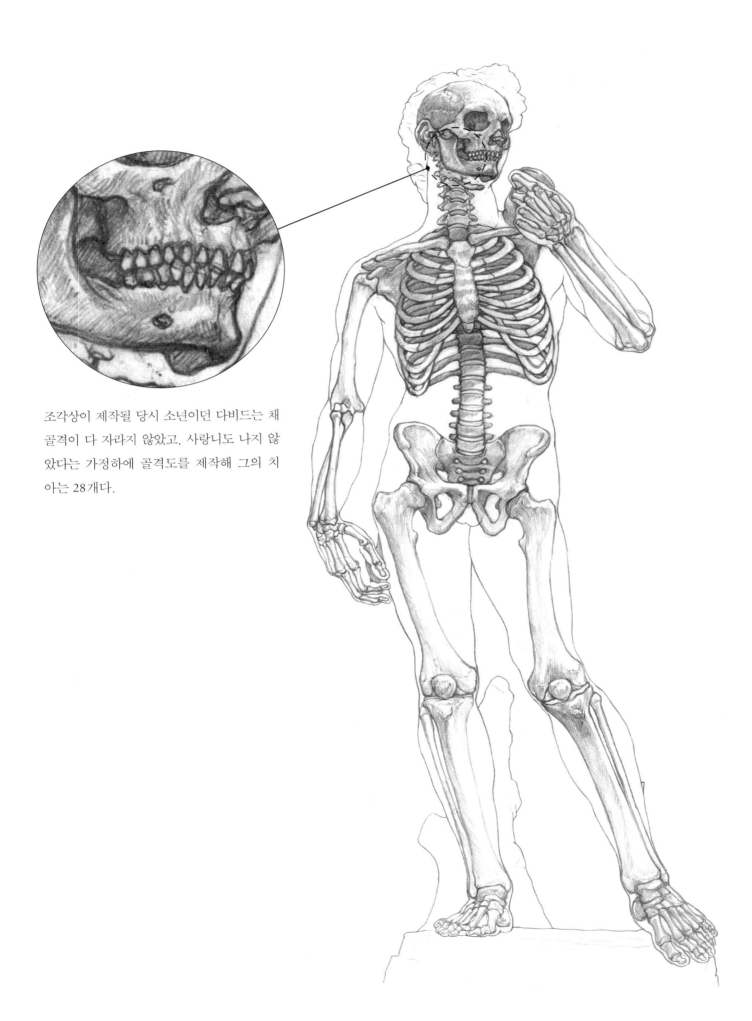

조각상이 제작될 당시 소년이던 다비드는 채
골격이 다 자라지 않았고, 사랑니도 나지 않
았다는 가정하에 골격도를 제작해 그의 치
아는 28개다.

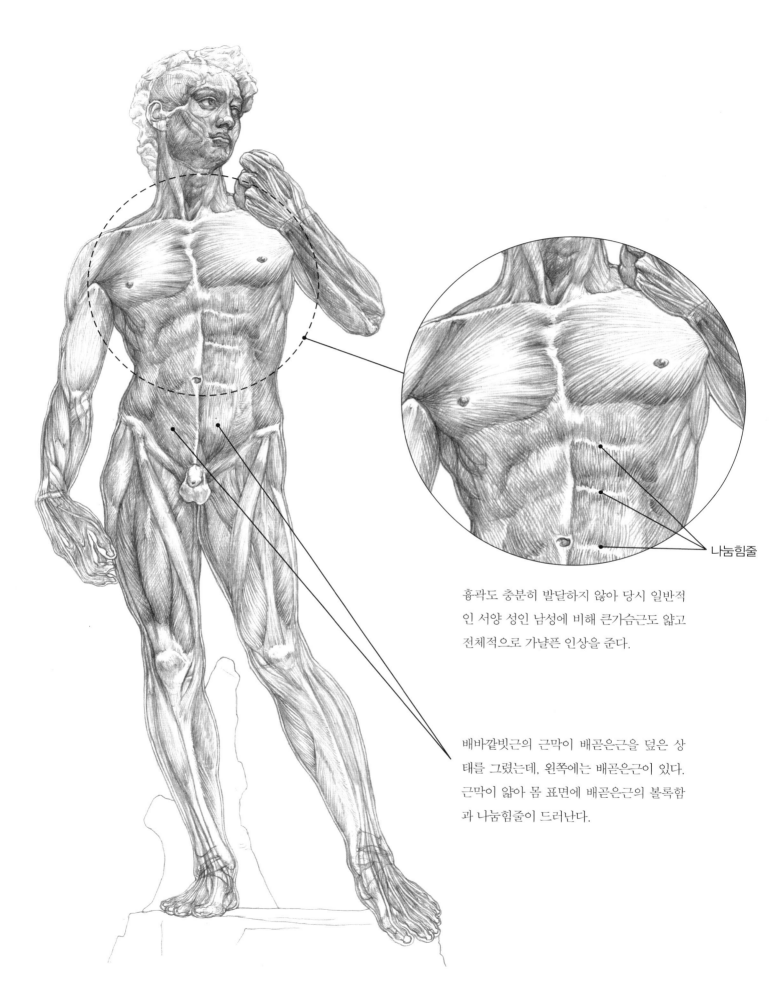

나눔힘줄

흉곽도 충분히 발달하지 않아 당시 일반적
인 서양 성인 남성에 비해 큰가슴근도 얇고
전체적으로 가냘픈 인상을 준다.

배바깥빗근의 근막이 배곧은근을 덮은 상
태를 그렸는데, 왼쪽에는 배곧은근이 있다.
근막이 얇아 몸 표면에 배곧은근의 볼록함
과 나눔힘줄이 드러난다.

콘트라포스토·무게중심 잡는 법

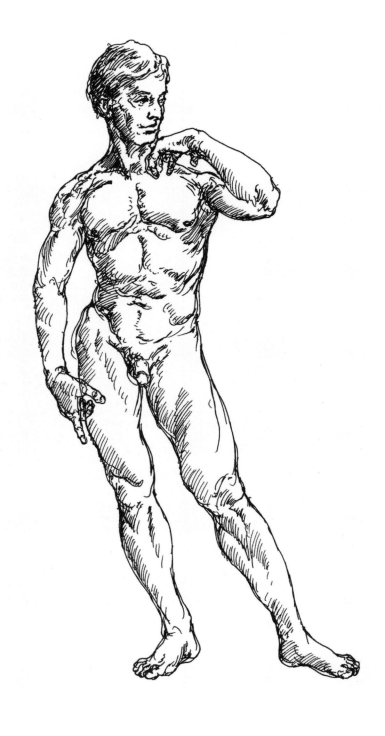

오른발에 무게중심을 둔 콘트라포스토(Contraposto : 무게중심을 한쪽 다리에 두고, 다른 쪽 다리는 편안하게 두어 신체 율동감과 곡선미를 살리는 자세)를 유지하고 있으며, 정면에서 보면 척추가 S자를 그려 균형 잡힌 모습을 드러낸다. 골격도에서 흉곽과 골반의 기울기를 확인할 수 있다. 콘트라포스토 자세를 그릴 때는 흉곽과 골반의 기울기에 주목한다. 어깨높이는 팔의 포즈에 따라 변화하는데, 10번 갈비뼈의 가장 낮은 위치를 연결한 선과 골반의 위앞엉덩이가시를 연결한 선을 보면 안정적인 자세를 유지할 수 있다. 골반 기울기는 다리 자세에도 영향을 준다. 무게중심을 둔 다리를 지면에 수직으로 뻗으면 무릎도 올라가 무게중심을 두지 않은 다리는 무릎을 약간 구부린 자세가 된다.

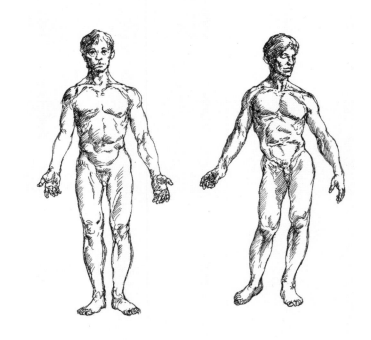

다양한 포즈에 따른 흉부와 골반의 위치 관계

흉곽과 골반의 위치 차이를 알 수 있도록 흉곽과 골반을 오버랩해 그린 크로키다. 앞으로 구부린 자세, 콘트라포스토, 비튼 자세, 뒤로 젖힌 자세 등 몸통의 흉곽과 골반이라는 두 가지 요소를 추출해 단순하게 표현할 수 있다. 흉곽과 골반은 자세를 심하게 변형해도 형태가 거의 변하지 않는다.

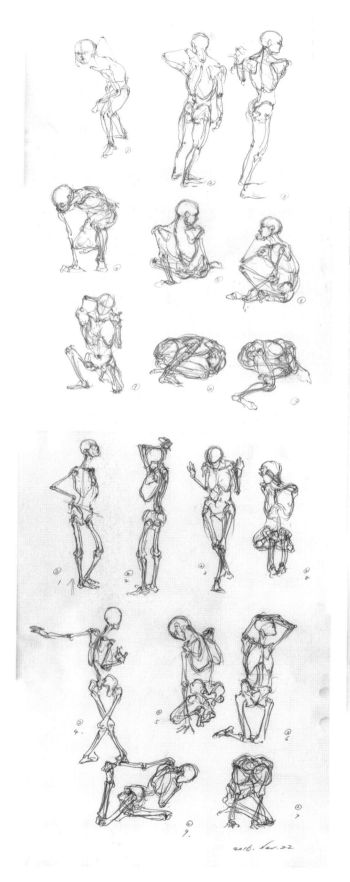

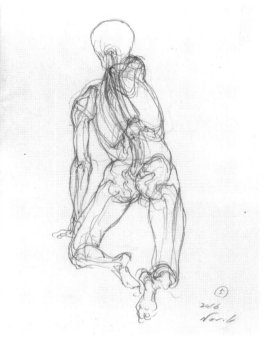

흉곽과 골반, 어깨뼈의 위치를 잘 파악한 크로키. 몸 표면에 드러난 굴곡으로 신체 내부 구조를 상상해 그렸다.

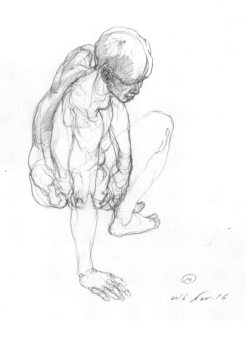

흉곽과 골반의 위치로 볼 때, 크게 틀어진 자세임을 알 수 있다.

머리와 목

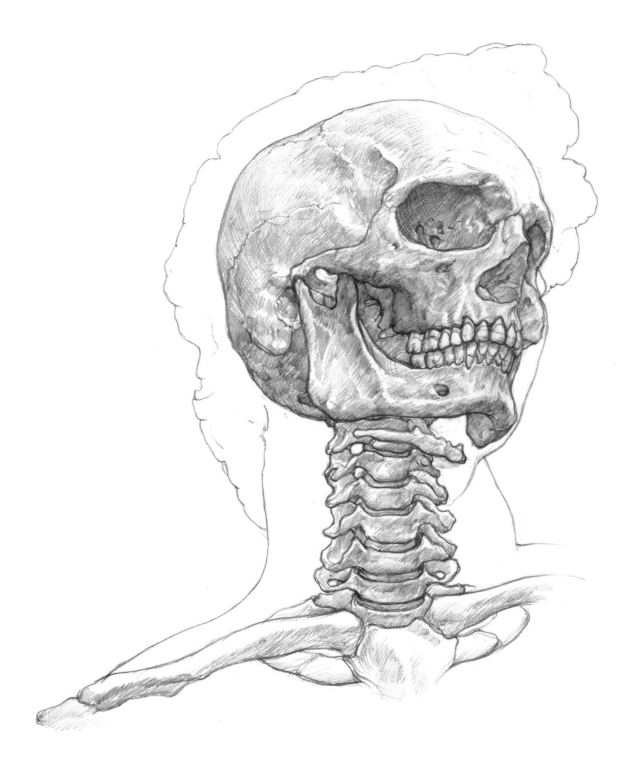

「다비드상」은 고개를 옆으로 돌리고 있어 목이 한껏
비틀려 보인다.

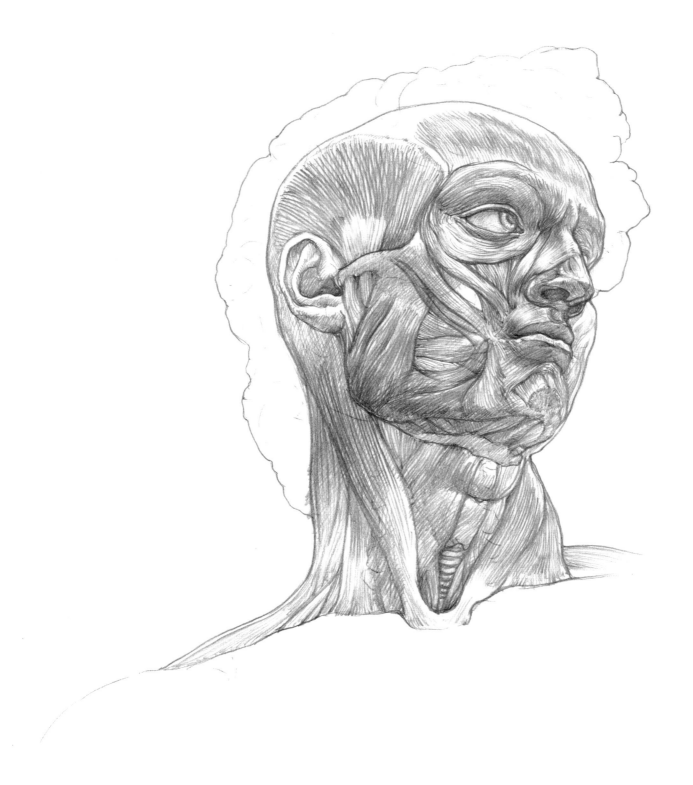

근육도에서 특징적으로 나타나는 게 목빗근이다. 미
켈란젤로의 조각 작품인 「줄리앙 석고상(Giuliano
de´ Medici)」도 그 부분이 눈에 띄도록 제작됐다.

올려다본 몸통

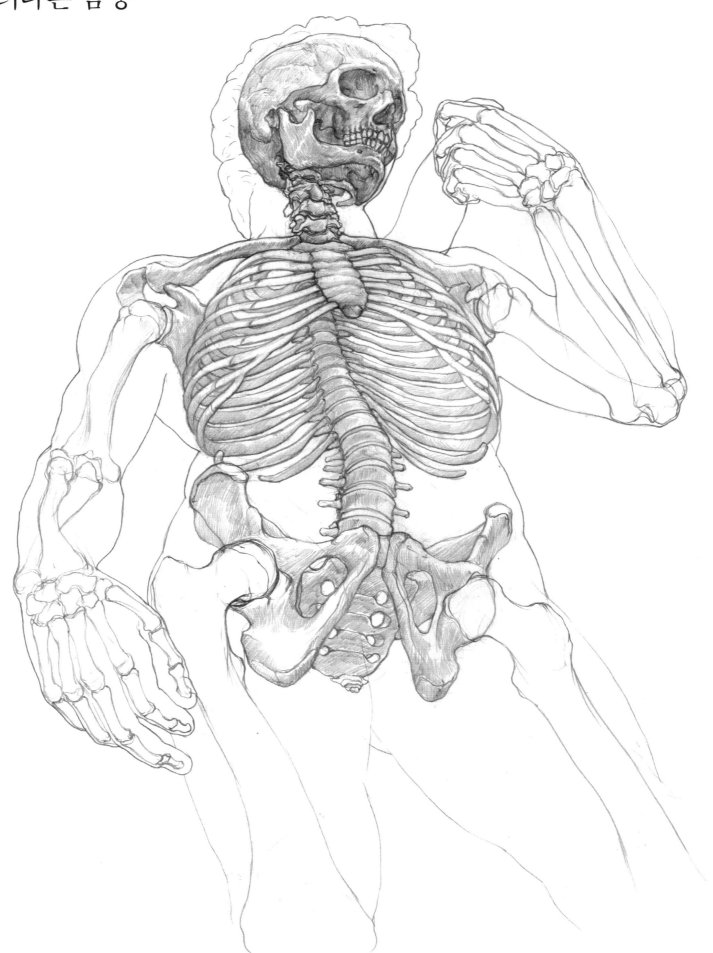

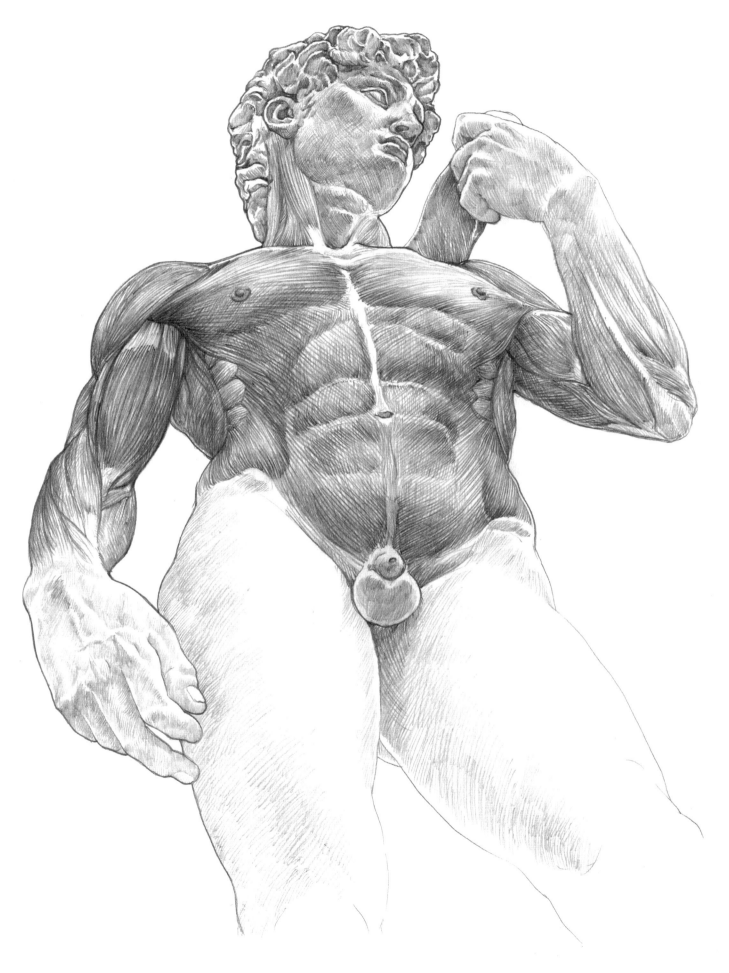

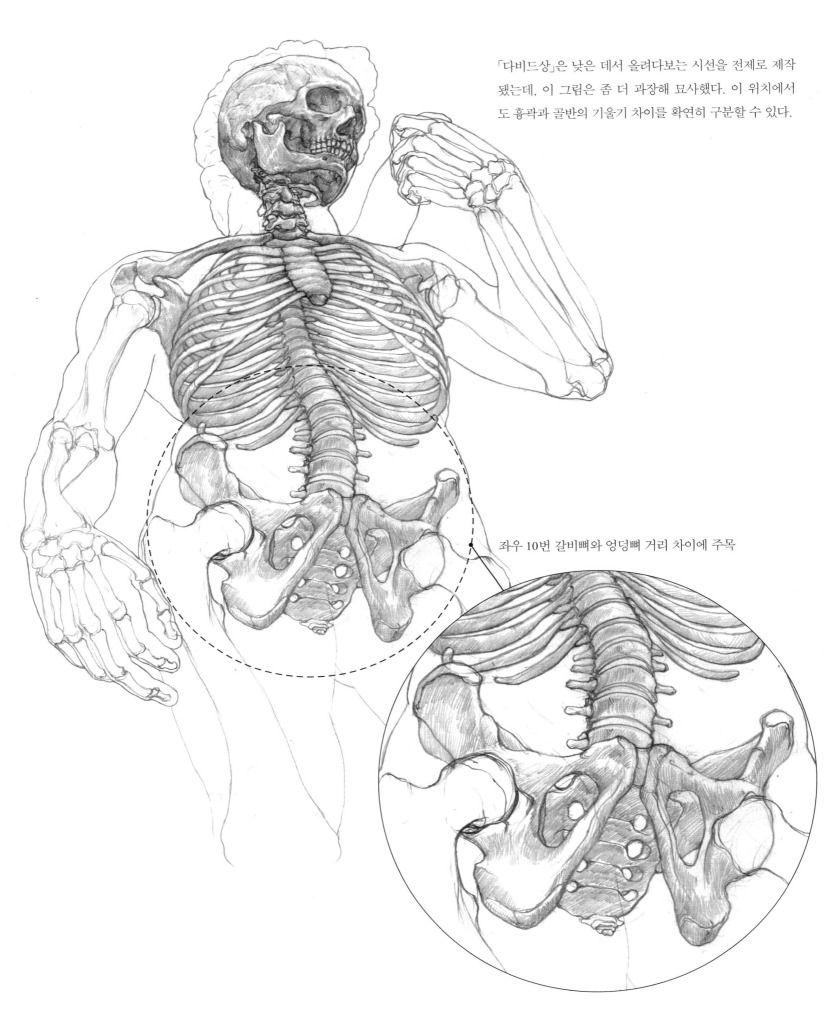

「다비드상」은 낮은 데서 올려다보는 시선을 전제로 제작
됐는데, 이 그림은 좀 더 과장해 묘사했다. 이 위치에서
도 흉곽과 골반의 기울기 차이를 확연히 구분할 수 있다.

좌우 10번 갈비뼈와 엉덩뼈 거리 차이에 주목

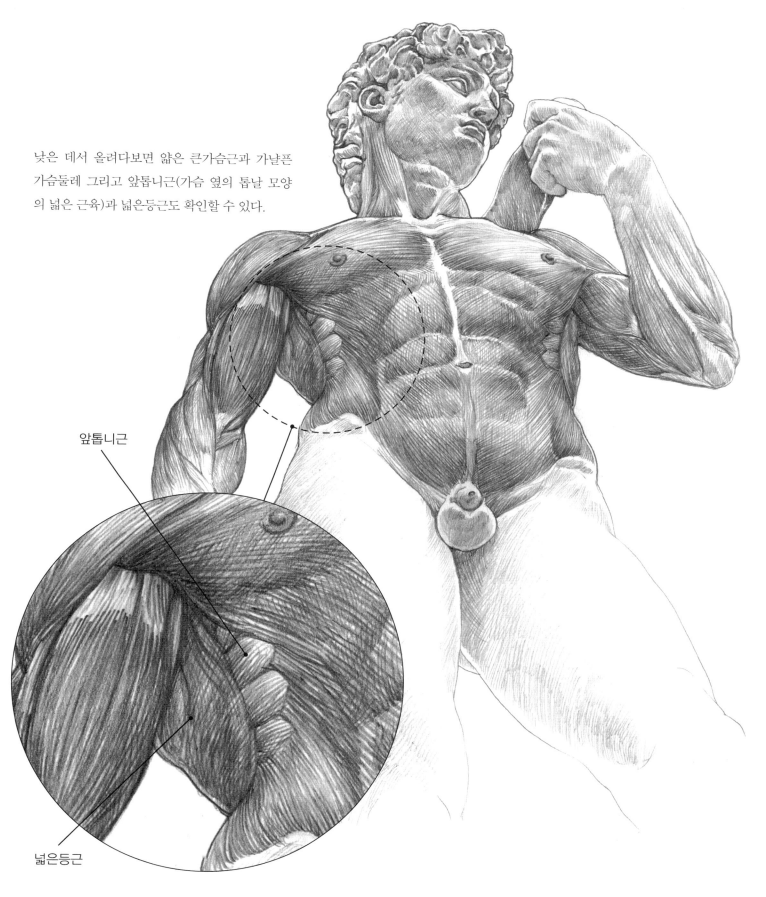

낮은 데서 올려다보면 얇은 큰가슴근과 가냘픈
가슴둘레 그리고 앞톱니근(가슴 옆의 톱날 모양
의 넓은 근육)과 넓은등근도 확인할 수 있다.

앞톱니근

넓은등근

앞톱니근과 넓은등근은 운동으로 다져진 남성의
몸에 나타나는 근육으로, 가냘프면서 도 단련된
육체미를 느낄 수 있는 구도다.

아래팔의 엎침과 뒤침

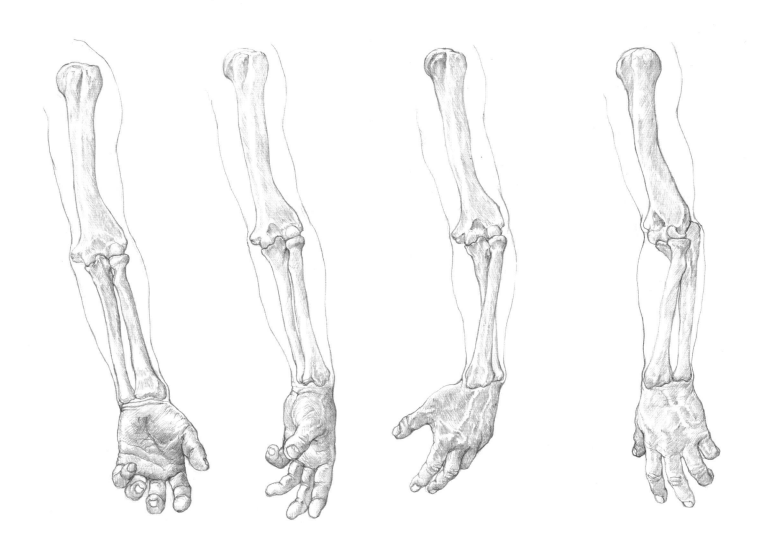

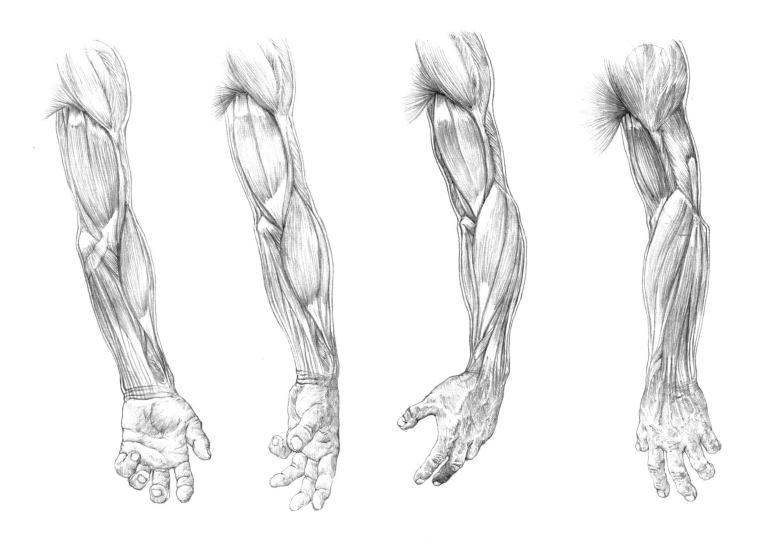

인간의 팔은 위팔과 아래팔, 손목뼈, 손허리뼈, 손가락뼈로 구성된다. 아래팔에는 노뼈와 자뼈가 있다. 노뼈는 회전운동으로 엎침이나 뒤침 동작을 구현하는데, 문손잡이를 돌리거나 드라이버로 나사를 조이거나 풀 때의 움직임과 유사하다.

「다비드상」의 오른팔은 엎침 상태에서 아래로 내렸고, 왼팔은 뒤침 상태에서 팔꿈치를 구부리고 있다. 각 포즈의 골격도와 근육도를 엎침 → 뒤침, 뒤침 → 엎침의 연속 동작으로 그렸다.

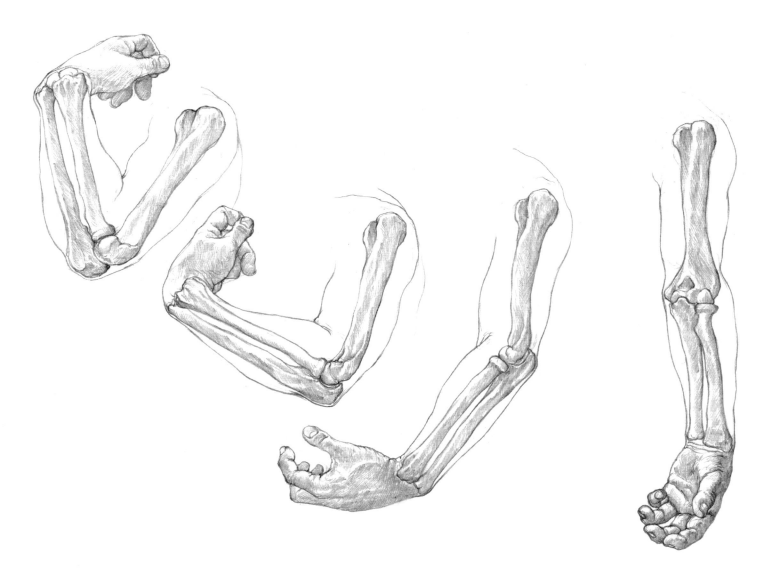

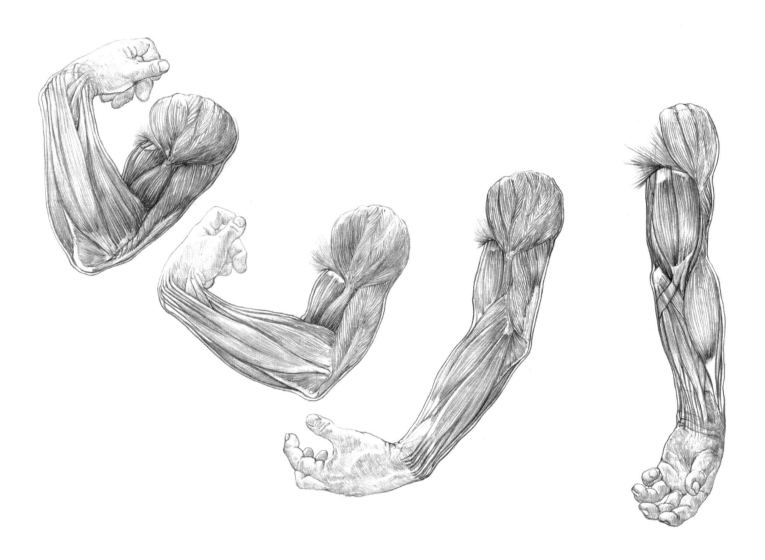

무게중심을 둔 다리, 무게중심을 두지 않은 다리

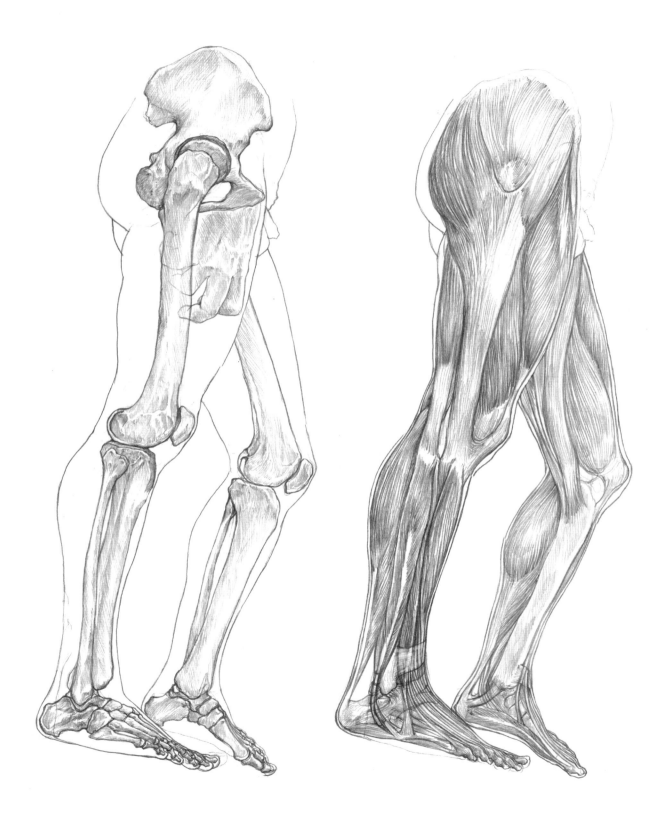

무게중심을 둔 다리, 무게중심을 두지 않은 다리

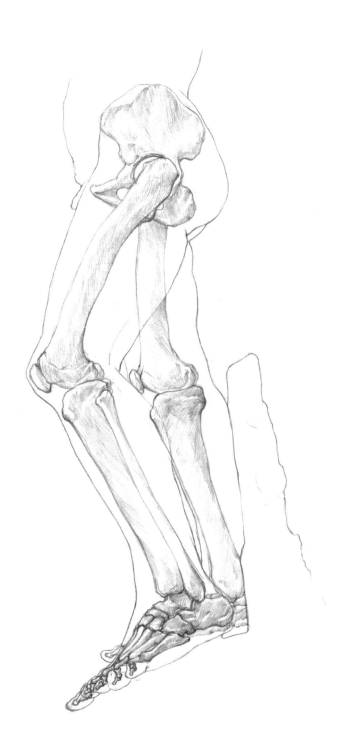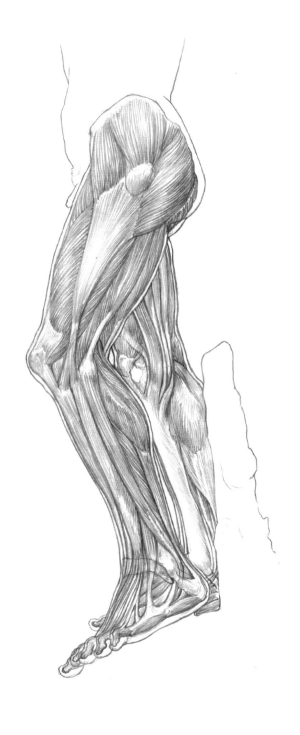

콘트라포스토 구도에 따라 주로 오른발에 무게중심을 둔
다리. 골반의 기울기에 따라 무릎 높이에도 변화가 있음
을 알 수 있다. 무게중심을 둔 오른발은 힘차게 땅을 딛
고, 무게중심을 두지 않은 왼발은 약간 무릎을 굽힌 편안
한 자세를 유지하고 있다.

크로키&데생

오른발에 무게중심을 두고 있지만, 고개가 약간 기울어 왼쪽 어깨가 처지는 구현하기 어려운 자세다. 오른손을 허리에 두어 오른쪽 어깨가 약간 올라가 있는 점도 판별을 어렵게 한다. 왼발은 약간 까치발을 하고 있는데도 좌우 무릎 위치가 비슷한 높이로, 안정된 자세 표현을 어렵게 한다.

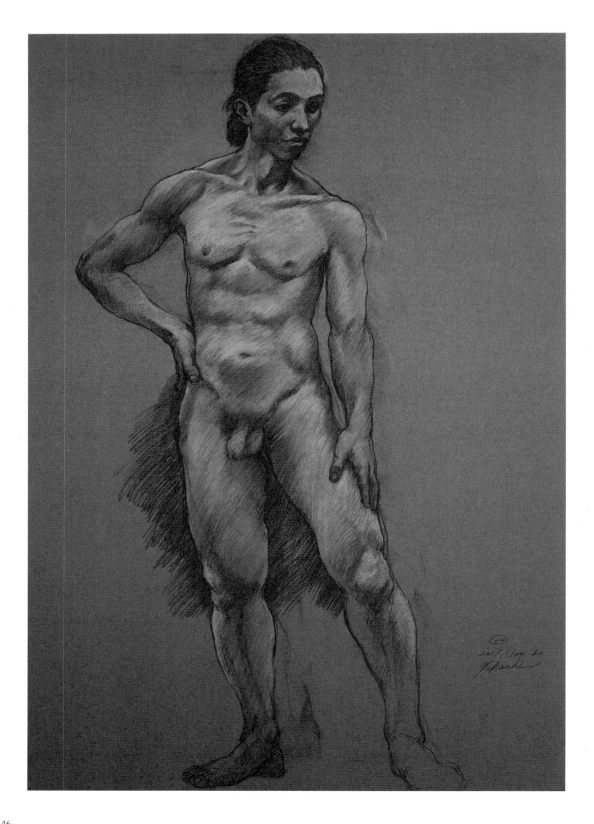

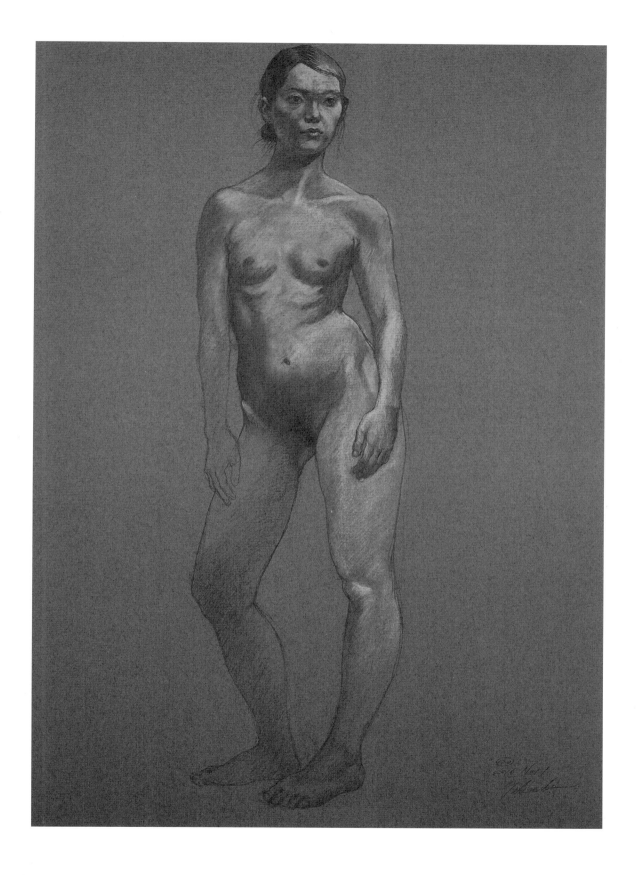

오른발에 무게중심을 많이 둔 전형적인 콘트라포스
토다. 무거운 머리 바로 아래에 무게중심을 둔 오른
발이 있다. 골반은 정면을 향하고, 흉곽을 오른쪽으
로 틀었다. 골반 기울기는 넓적다리뼈에도 영향을 준
다. 무게중심을 둔 다리가 지면을 강하게 누르고 있어
골반 위치도 높아진다. 넓적다리뼈 길이는 변하지 않
아 지면에서 본 무릎 높이도 골반 기울기와 비례한다.

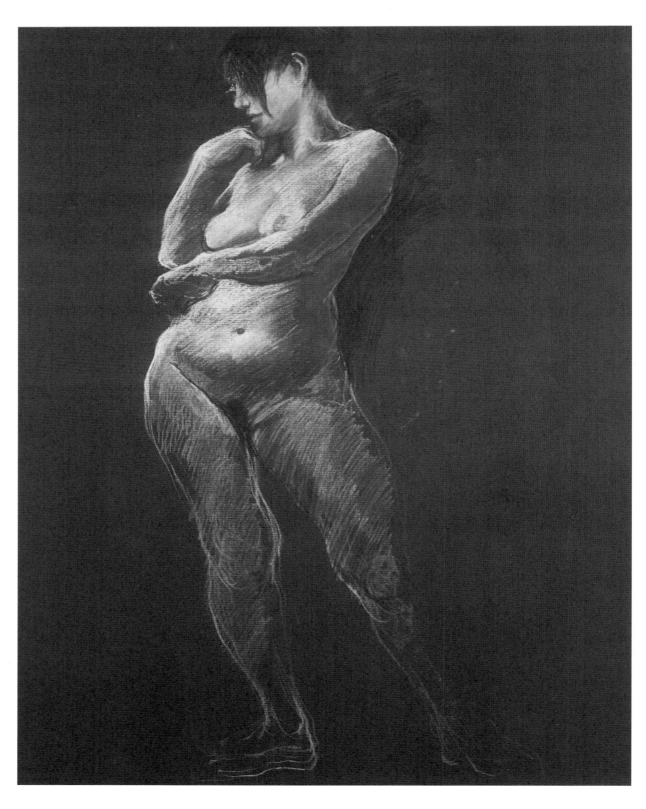

왼발에 무게중심을 둔 자세로 바로 옆에서 묘사한
구도다. 몸의 균형을 잡으려다 보니 왼쪽 어깨가 내
려가 있다. 근접 거리에서 인체를 묘사할 때는 원근
법(3차원을 2차원 평면 위에 묘사하는 회화 기법)이
적용돼 좌우 다리 길이가 부자연스러워지곤 한다.
이 데생에서도 오른발 무릎 아래 길이를 표현하느라
고심한 흔적이 엿보인다.

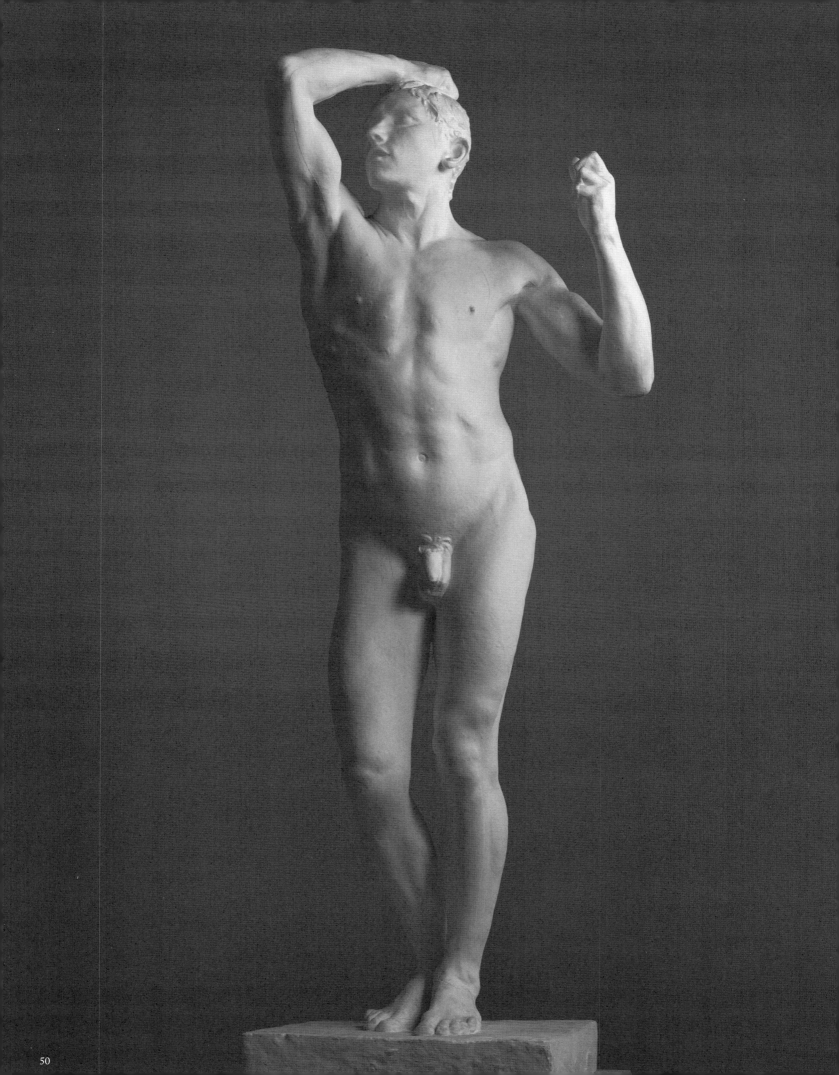

III

청동시대

초기 로댕(Auguste Rodin, 1840~1917) 조각 작품 중 하나. 등신대로 만들어진 이 작품이 발표된 당시, 살아있는 사람을 본뜬 게 아니냐고 했을 정도로 현실적인 모습을 갖췄다. 「다비드상」과는 달리 반대쪽인 왼발에 무게중심을 둔 콘트라포스토 자세를 취했다. 오른팔은 번쩍 들어 손을 머리에 얹고, 왼팔은 겨드랑이를 살짝 벌려 팔꿈치를 굽히고 주먹을 위로 쳐들고 있다. 좌우 팔은 뒤로 젖혔다. 좌우 팔꿈치 위치가 달라 어깨뼈의 각도와 위치에도 큰 차이를 보인다. 어깨뼈가 움직이면 그 주위에 도드라지는 근육에도 여러 변화가 생긴다. 어깨뼈 뒷면에는 가시위근과 가시아래근, 작은원근, 큰원근이라는 근육이 있는데, 모두 위팔뼈에 연결돼있다. 위팔뼈의 자세 변화, 몸통에 대한 어깨뼈의 위치관계 등 무수한 신체 조합이 인체 형태에 풍부한 변화를 준다.

전신 골격도 정면

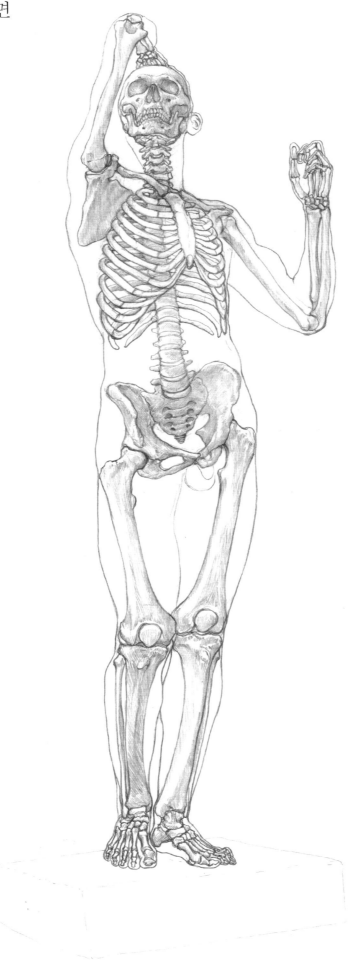

전신 근육도 정면

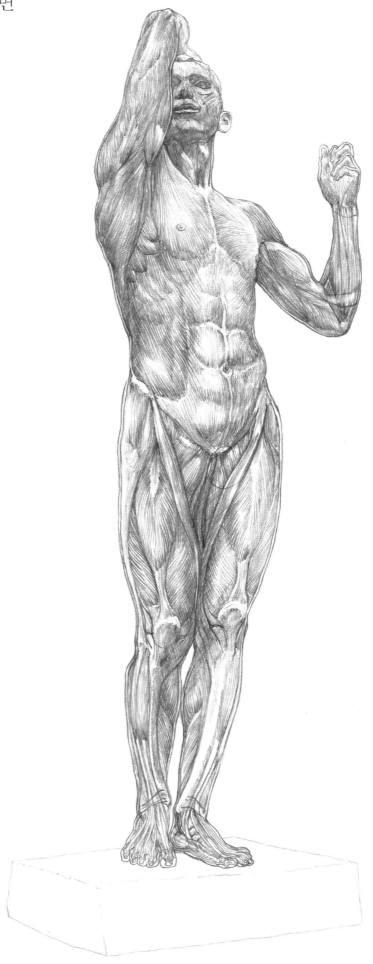

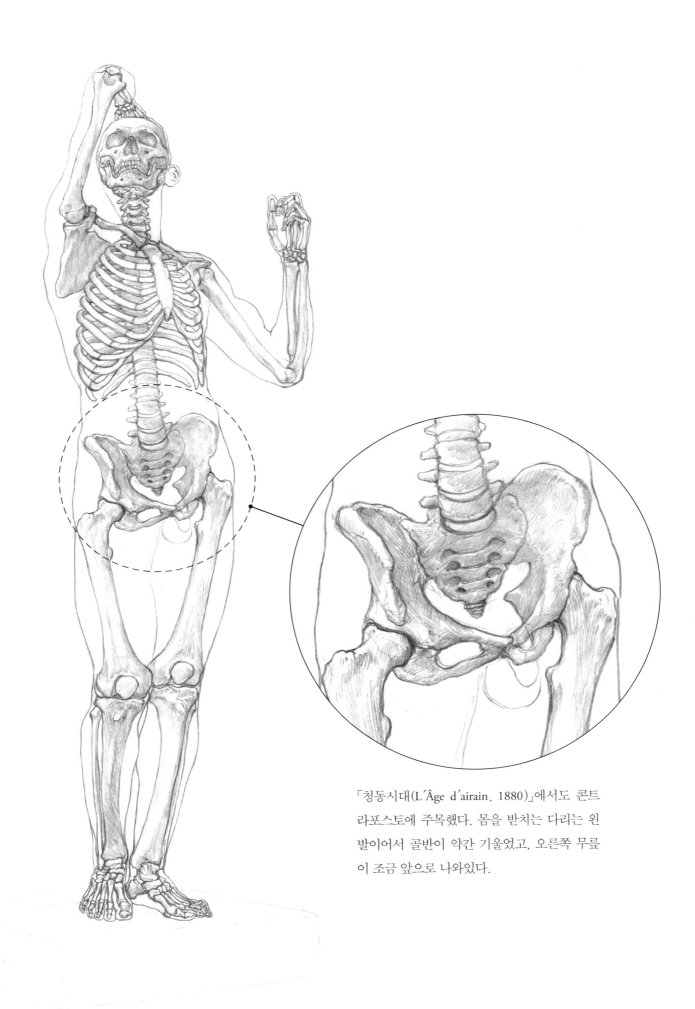

「청동시대(L´Âge d´airain, 1880)」에서도 콘트
라포스토에 주목했다. 몸을 받치는 다리는 왼
발이어서 골반이 약간 기울었고, 오른쪽 무릎
이 조금 앞으로 나와있다.

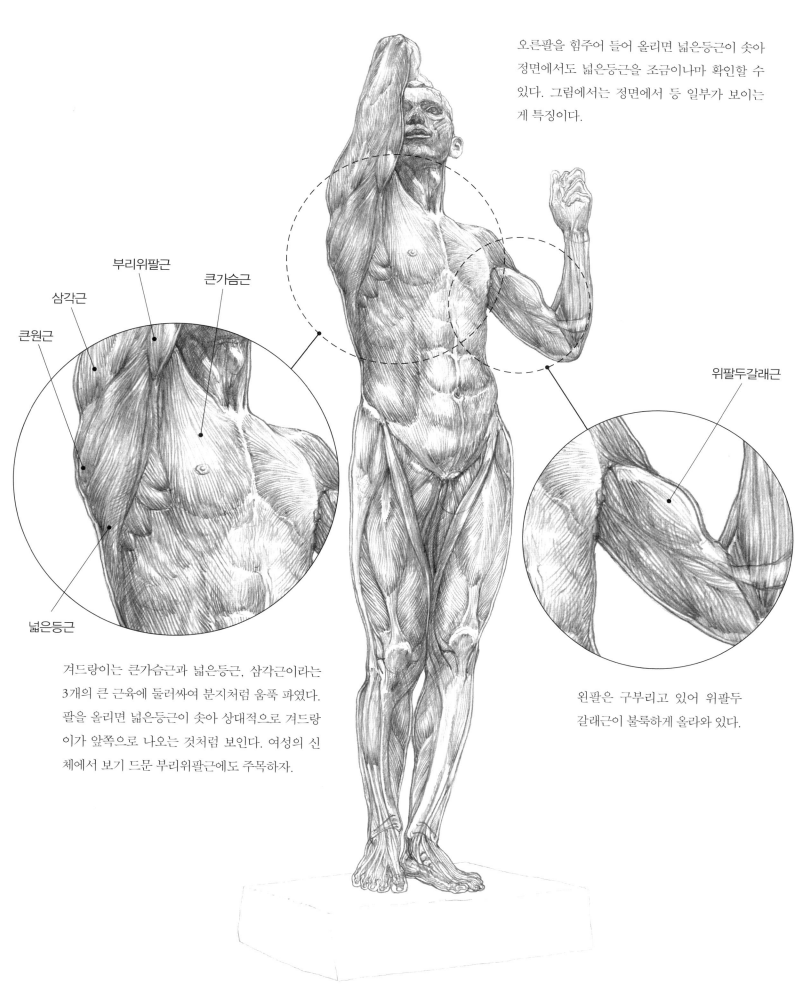

오른팔을 힘주어 들어 올리면 넓은등근이 솟아 정면에서도 넓은등근을 조금이나마 확인할 수 있다. 그림에서는 정면에서 등 일부가 보이는 게 특징이다.

부리위팔근

삼각근

큰가슴근

큰원근

넓은등근

위팔두갈래근

겨드랑이는 큰가슴근과 넓은등근, 삼각근이라는 3개의 큰 근육에 둘러싸여 분지처럼 움푹 파였다. 팔을 올리면 넓은등근이 솟아 상대적으로 겨드랑이가 앞쪽으로 나오는 것처럼 보인다. 여성의 신체에서 보기 드문 부리위팔근에도 주목하자.

왼팔은 구부리고 있어 위팔두 갈래근이 불룩하게 올라와 있다.

전신 골격도 뒷면

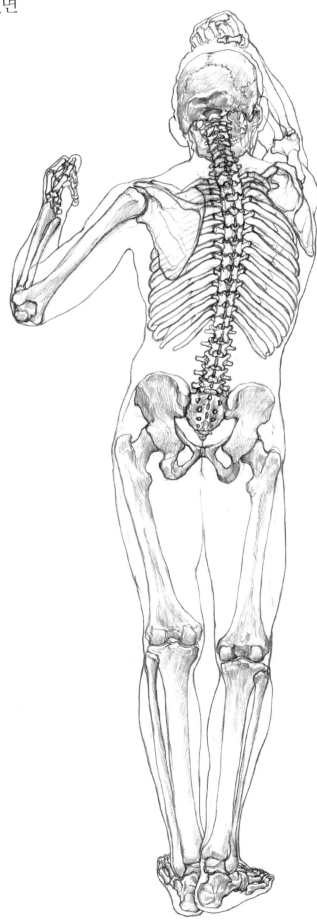

전신 근육도 뒷면

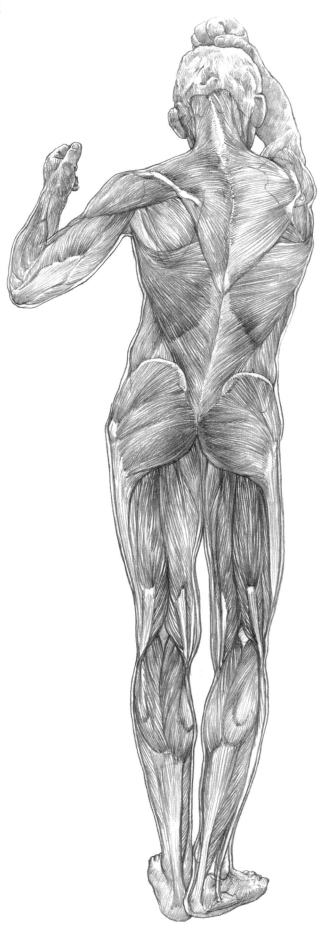

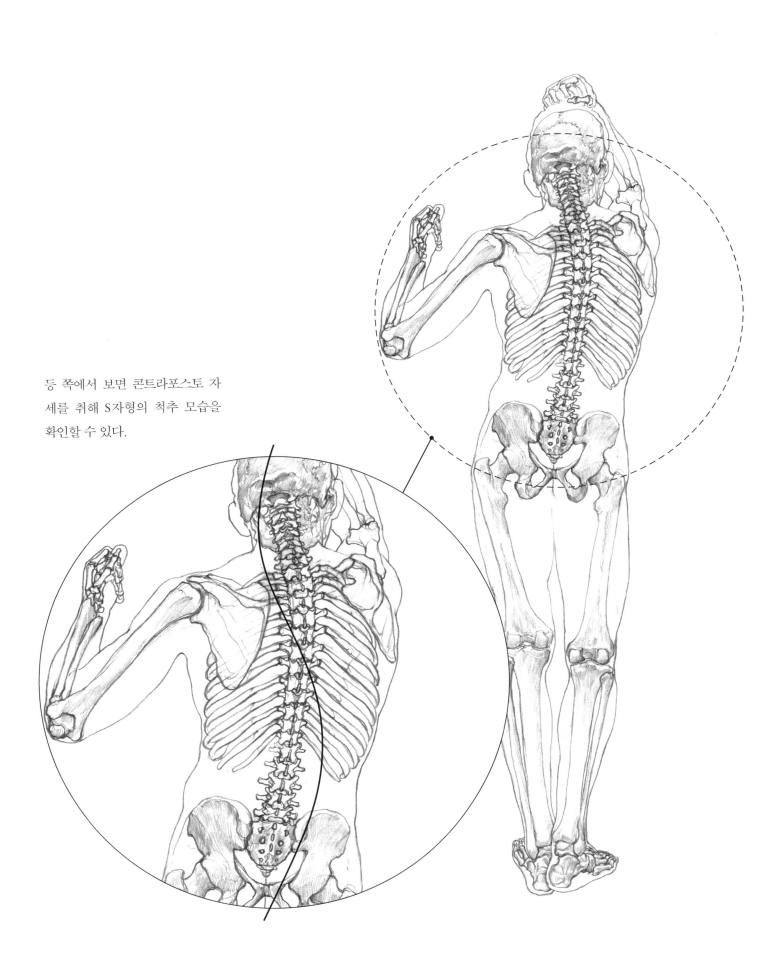

등 쪽에서 보면 콘트라포스토 자
세를 취해 S자형의 척추 모습을
확인할 수 있다.

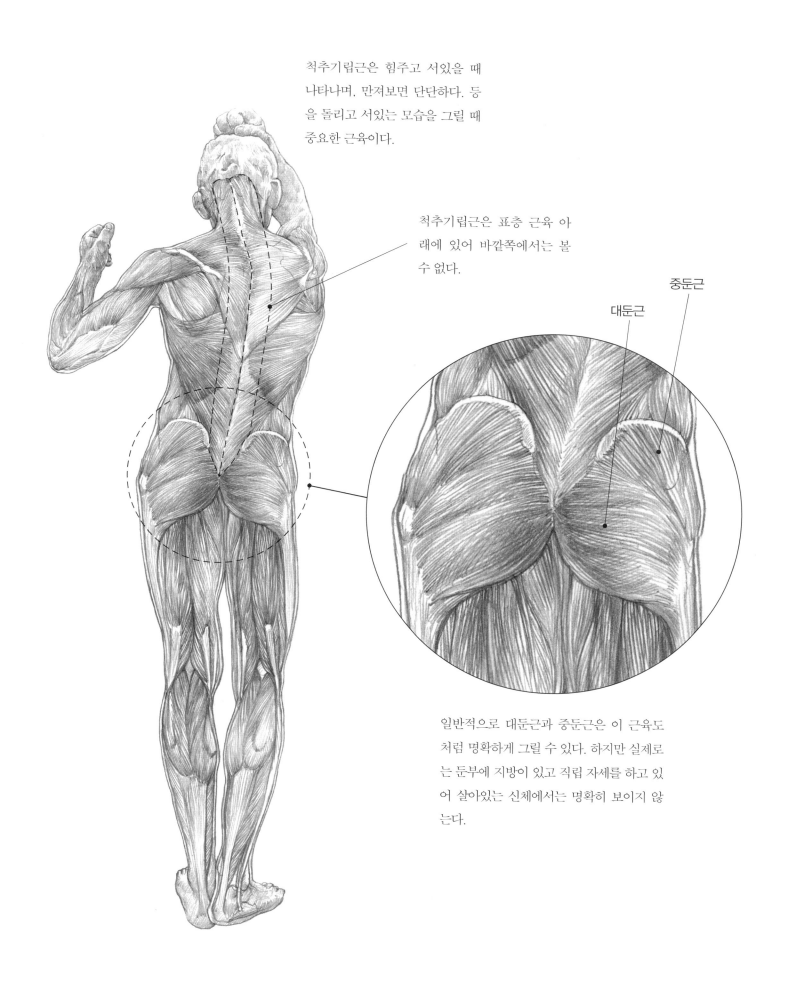

척추기립근은 힘주고 서있을 때 나타나며, 만져보면 단단하다. 등을 돌리고 서있는 모습을 그릴 때 중요한 근육이다.

척추기립근은 표층 근육 아래에 있어 바깥쪽에서는 볼 수 없다.

중둔근

대둔근

일반적으로 대둔근과 중둔근은 이 근육도처럼 명확하게 그릴 수 있다. 하지만 실제로는 둔부에 지방이 있고 직립 자세를 하고 있어 살아있는 신체에서는 명확히 보이지 않는다.

팔을 높게 치켜든 표현

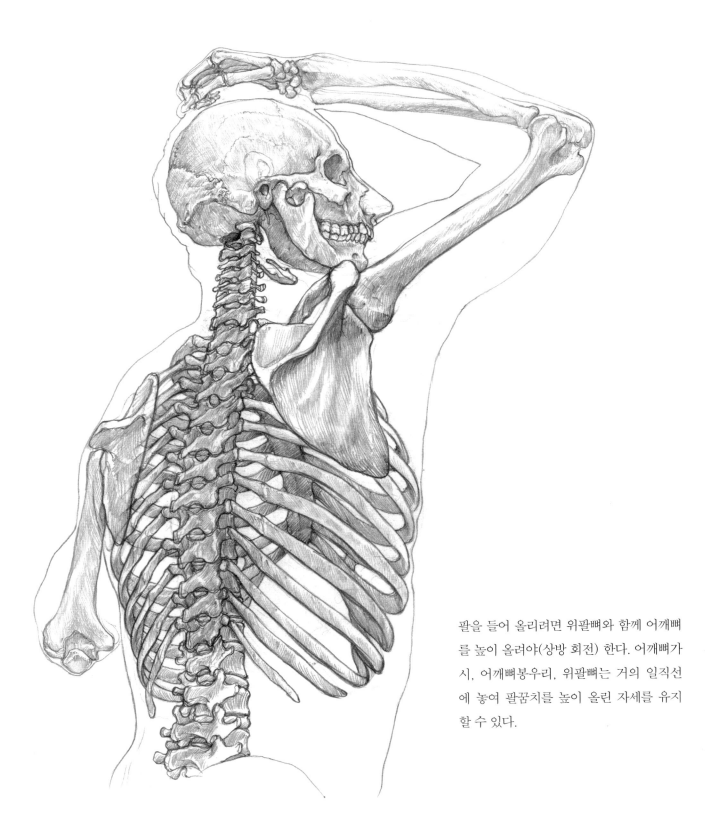

팔을 들어 올리려면 위팔뼈와 함께 어깨뼈를 높이 올려야(상방 회전) 한다. 어깨뼈가시, 어깨뼈봉우리, 위팔뼈는 거의 일직선에 놓여 팔꿈치를 높이 올린 자세를 유지할 수 있다.

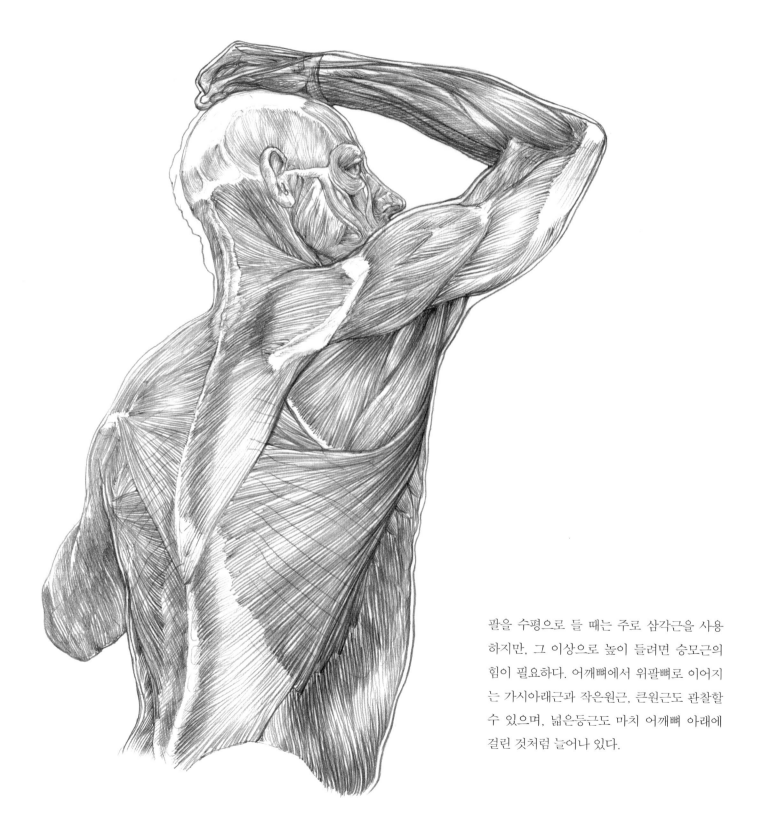

팔을 수평으로 들 때는 주로 삼각근을 사용하지만, 그 이상으로 높이 들려면 승모근의 힘이 필요하다. 어깨뼈에서 위팔뼈로 이어지는 가시아래근과 작은원근, 큰원근도 관찰할 수 있으며, 넓은등근도 마치 어깨뼈 아래에 걸린 것처럼 늘어나 있다.

팔을 내리고 있는 표현

오른팔이 올라오면서 쇄골 각도가 달라지며 좌우
어깨너비에도 변화가 생긴다. 팔을 치켜들어도 좌
우 어깨너비에 변화가 없다면 마네킹처럼 부자연스
럽다. 쇄골은 어깨뼈의 움직임과 연동하므로 위팔
이 수평보다 높을 때는 그 움직임에 영향을 받는다.

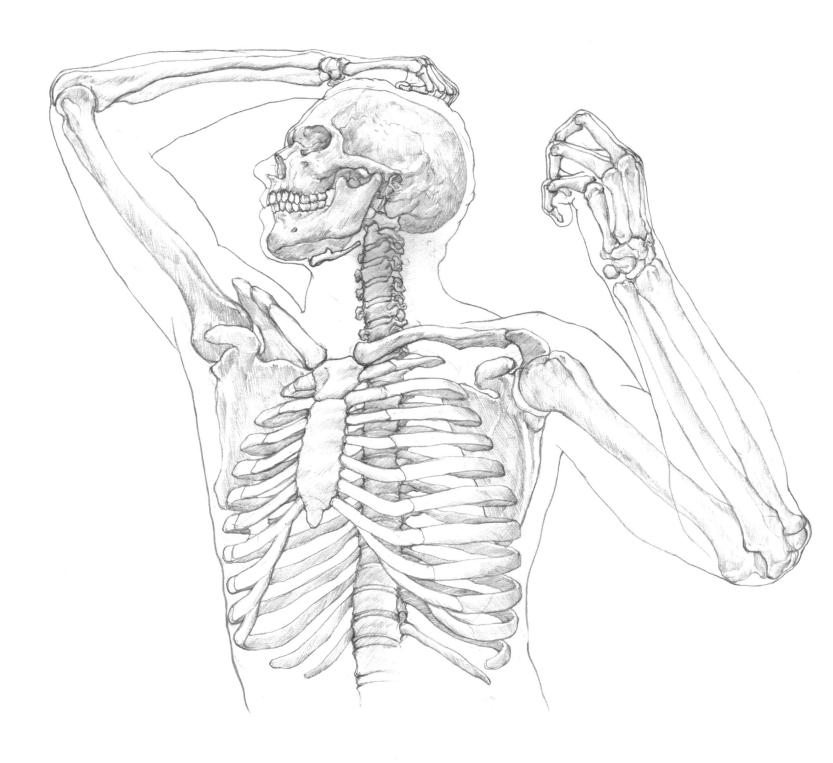

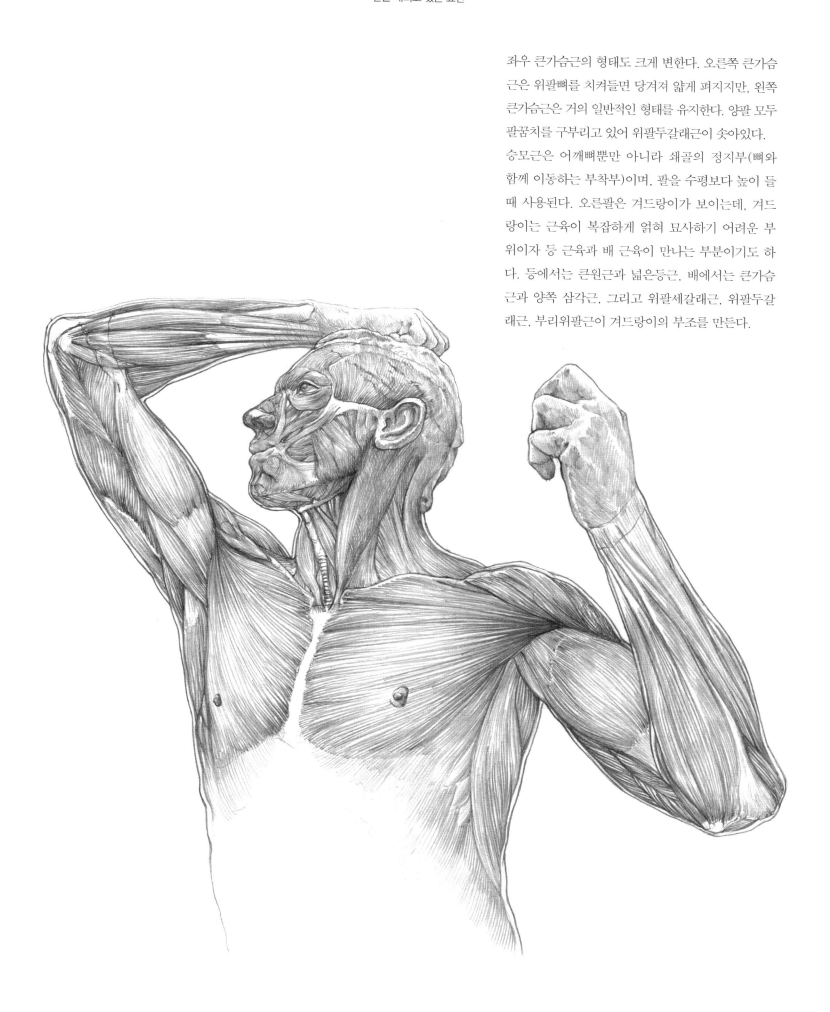

좌우 큰가슴근의 형태도 크게 변한다. 오른쪽 큰가슴근은 위팔뼈를 치켜들면 당겨져 얇게 펴지지만, 왼쪽 큰가슴근은 거의 일반적인 형태를 유지한다. 양팔 모두 팔꿈치를 구부리고 있어 위팔두갈래근이 솟아있다. 승모근은 어깨뼈뿐만 아니라 쇄골의 정지부(뼈와 함께 이동하는 부착부)이며, 팔을 수평보다 높이 들 때 사용된다. 오른팔은 겨드랑이가 보이는데, 겨드랑이는 근육이 복잡하게 얽혀 묘사하기 어려운 부위이자 등 근육과 배 근육이 만나는 부분이기도 하다. 등에서는 큰원근과 넓은등근, 배에서는 큰가슴근과 양쪽 삼각근, 그리고 위팔세갈래근, 위팔두갈래근, 부리위팔근이 겨드랑이의 부조를 만든다.

어깨뼈를 뒤에서 봤을 때

팔은 어깨뼈에 붙어 있어 팔을 올리면 어깨뼈도 크게 움직인다. 왼팔은 팔꿈치가 뒤로 빠지면서 어깨뼈가 약간 안쪽으로 휘어진다. 오른쪽 어깨뼈는 상방 회전해 어깨뼈가시와 위팔뼈의 각도가 거의 일직선에 놓인다.

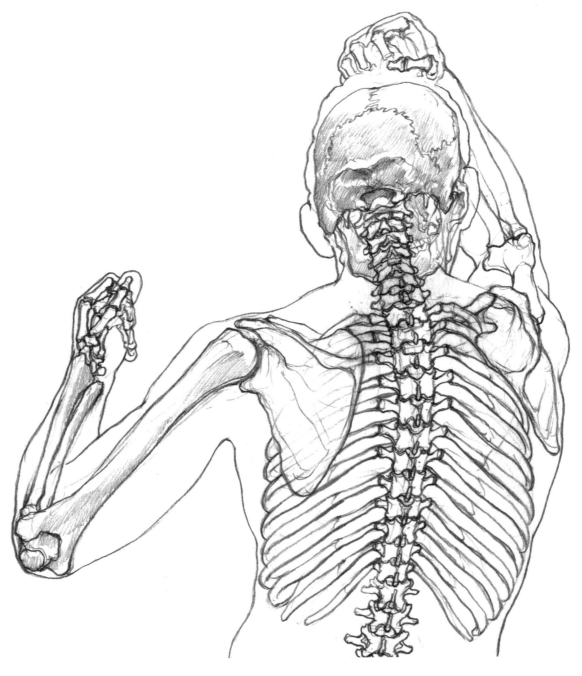

Ⅲ. 청동시대

어깨뼈가시 위에는 근육이 잘 생기지 않아 뼈 모양
이 도드라져 보인다. 그 때문에 어깨뼈가시 바로 아
래는 약간 움푹하다. 승모근은 목에서 시작해 어깨
뼈가시와 이어지고, 거기서부터 아래로 내려가 척
추 중간까지 이어진다.

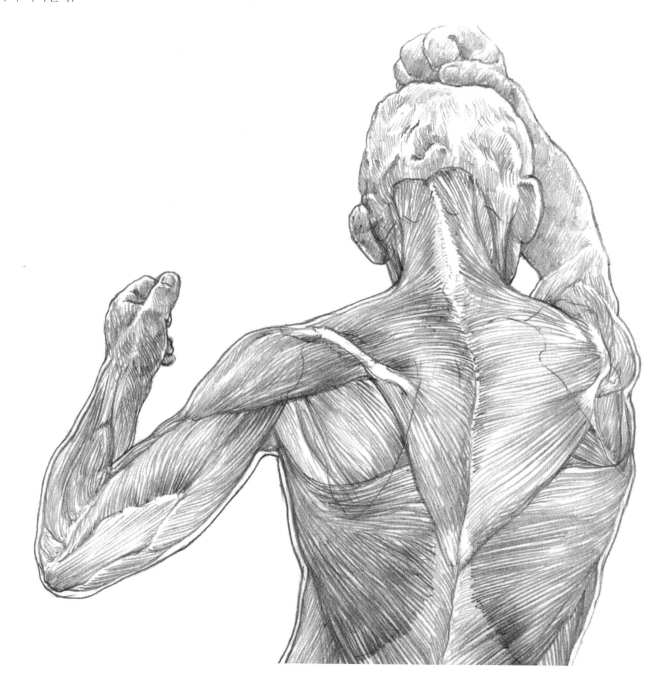

어깨뼈를 뒤에서 봤을 때

크로키 & 데생

왼손을 높이 들고 있는 모습을 측면에서 그린 것인데, 어깨뼈 아래각이 겨드랑이까지 이동한 것을 알 수 있다. 얇은 넓은등근 아래로 앞톱니근이 보이고 갈비뼈선도 보인다. 무게중심은 왼발에 두고 있으며, 상반신을 약간 뒤로 젖히고 있어 등골선도 도드라진다. 고개를 살짝 숙인 모습이며, 머리카락이 없다면 제7 경추 가시돌기를 뚜렷이 관찰할 수 있을 것이다.

양팔을 크게 들어 올려 깍지 낀 손을 머리 위에 올린 자세. 좌우 어깨뼈를 여덟 팔(八) 자로 벌리면 승모 근과 삼각근, 가시아래근, 큰원근, 넓은등근을 뚜렷하게 관찰할 수 있다. 어깨뼈가시 위치를 확인할 수 있다면 관찰하기가 수월할 것이다. 어깨뼈와 상관없이 귀 위치가 부자연스러운 점이 아쉽다.

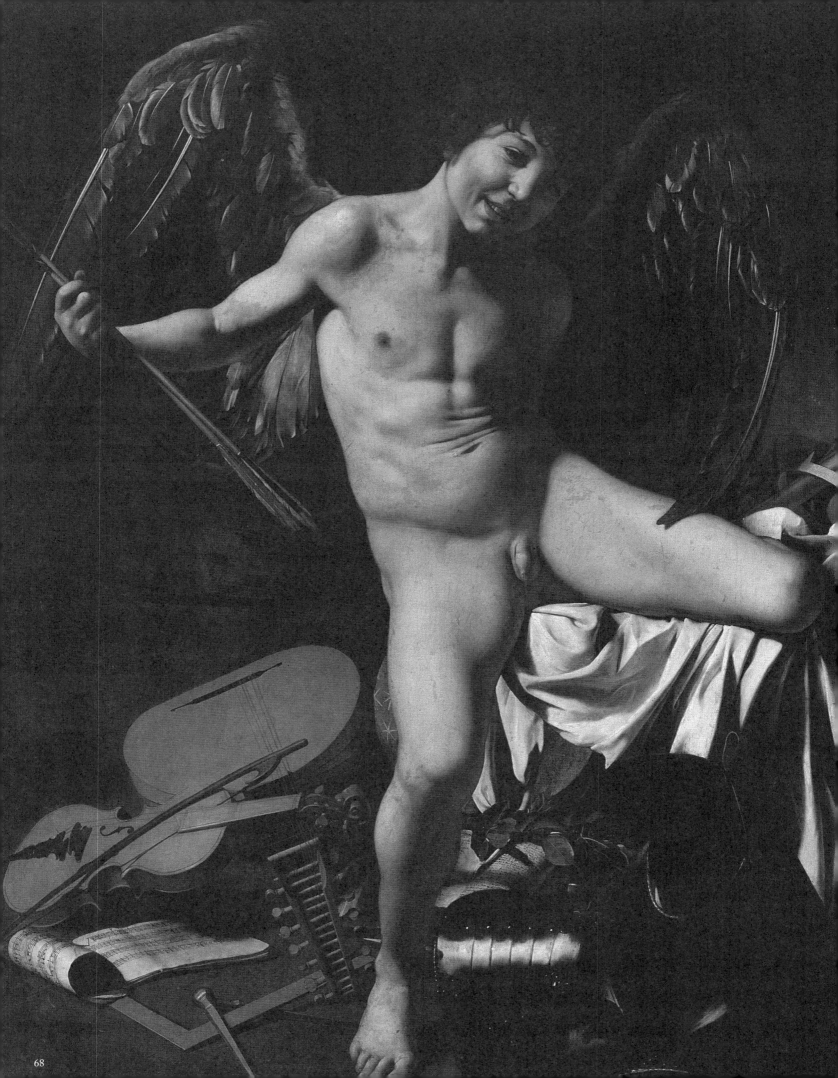

IV
승리자 아모르

이탈리아 초기 바로크 화가인 카라바조(Merisi da Caravaggio, 1573~1610)가 그린 유화로, 정밀한 필치로 묘사됐다. 베를린국립회화관(Gemäldegalerie)에서 「승리자 아모르(Amor Victorious)」를 대했을 때의 문화적 충격이 아직도 선명히 남아 있다. 큐피드는 종종 천사[Cupid]로 그려지지만, 실은 로마 신화에 등장하는 사랑의 신[Cupido]이다. 날개가 있다는 동일한 비주얼 요소를 지닌 존재로 취급하기로 한다. 카라바조는 실제 모델을 토대로 가공의 존재인 큐피드를 그렸고, 해부학적 해석도 정확했다.

전신 골격도

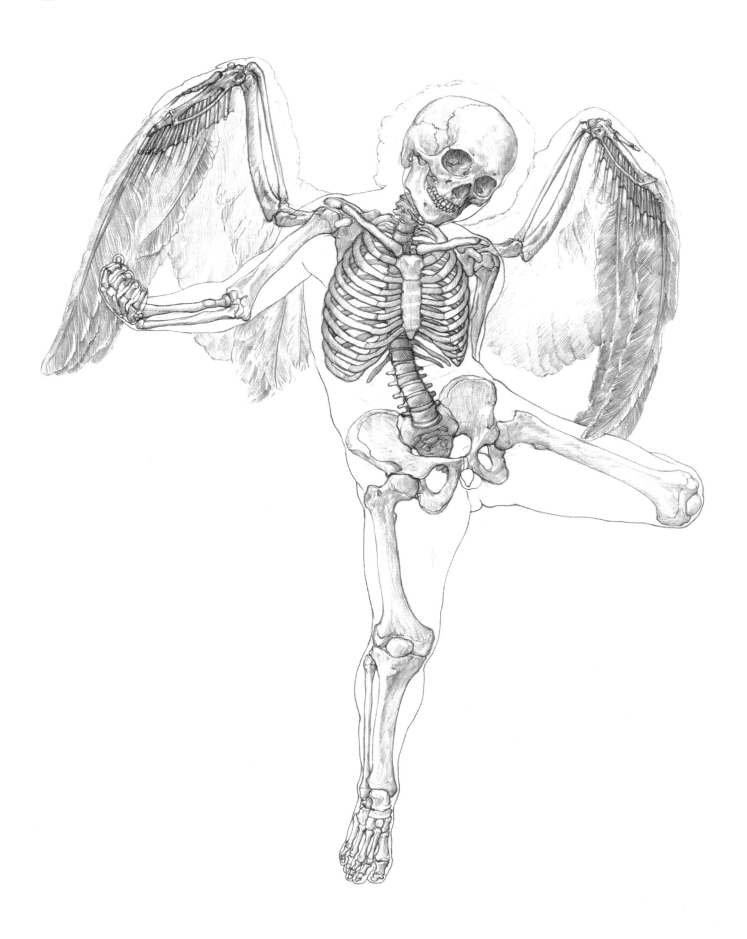

전신 근육도

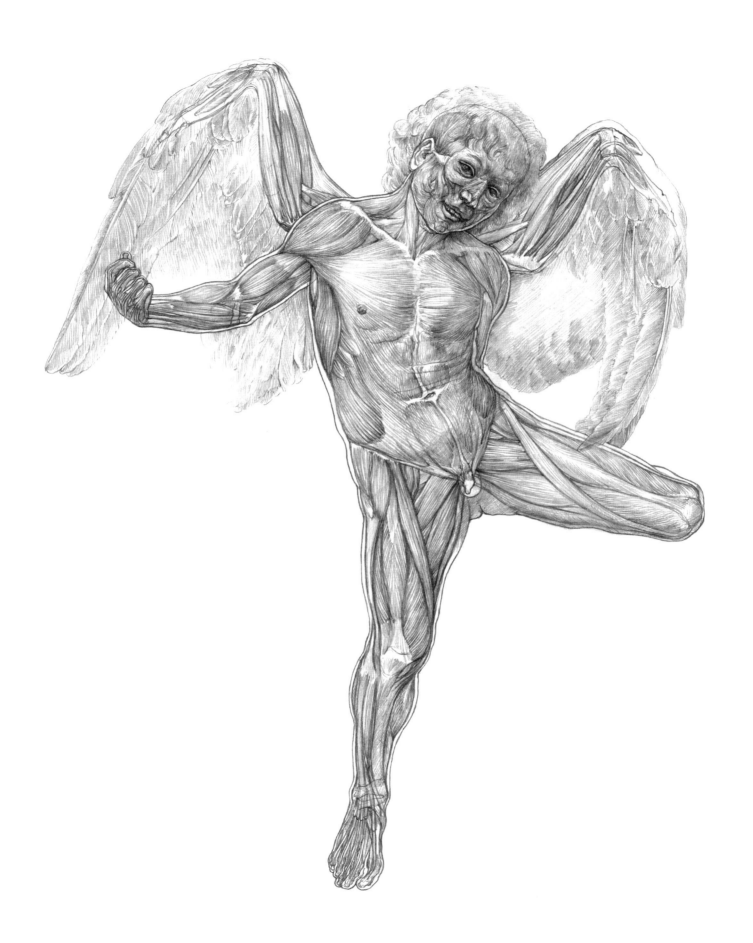

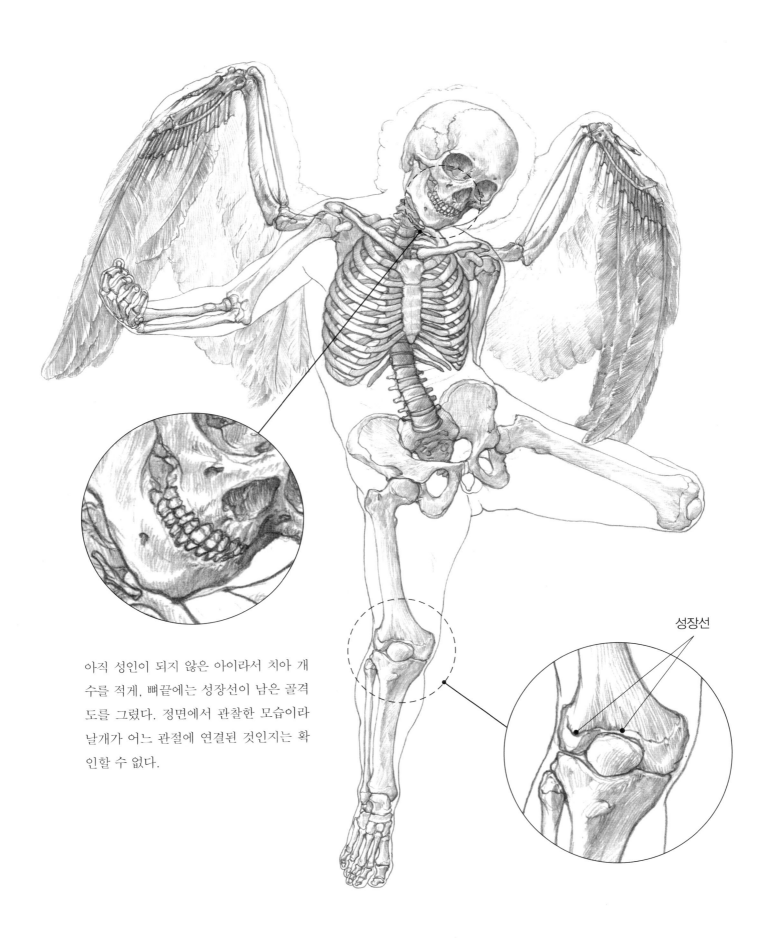

아직 성인이 되지 않은 아이라서 치아 개
수를 적게, 뼈끝에는 성장선이 남은 골격
도를 그렸다. 정면에서 관찰한 모습이라
날개가 어느 관절에 연결된 것인지는 확
인할 수 없다.

성장선

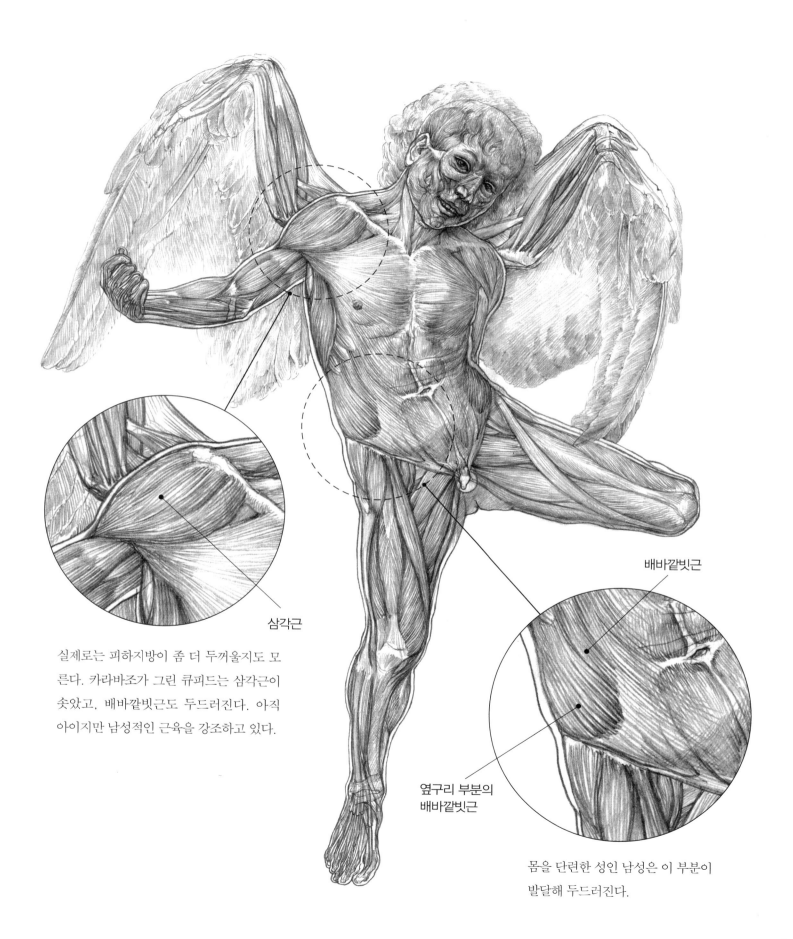

몸을 단련한 성인 남성은 이 부분이
발달해 두드러진다.

배바깥빗근

옆구리 부분의
배바깥빗근

삼각근

실제로는 피하지방이 좀 더 두꺼울지도 모
른다. 카라바조가 그린 큐피드는 삼각근이
솟았고, 배바깥빗근도 두드러진다. 아직
아이지만 남성적인 근육을 강조하고 있다.

73

어른과 아이의 머리뼈 비교

어른 아이

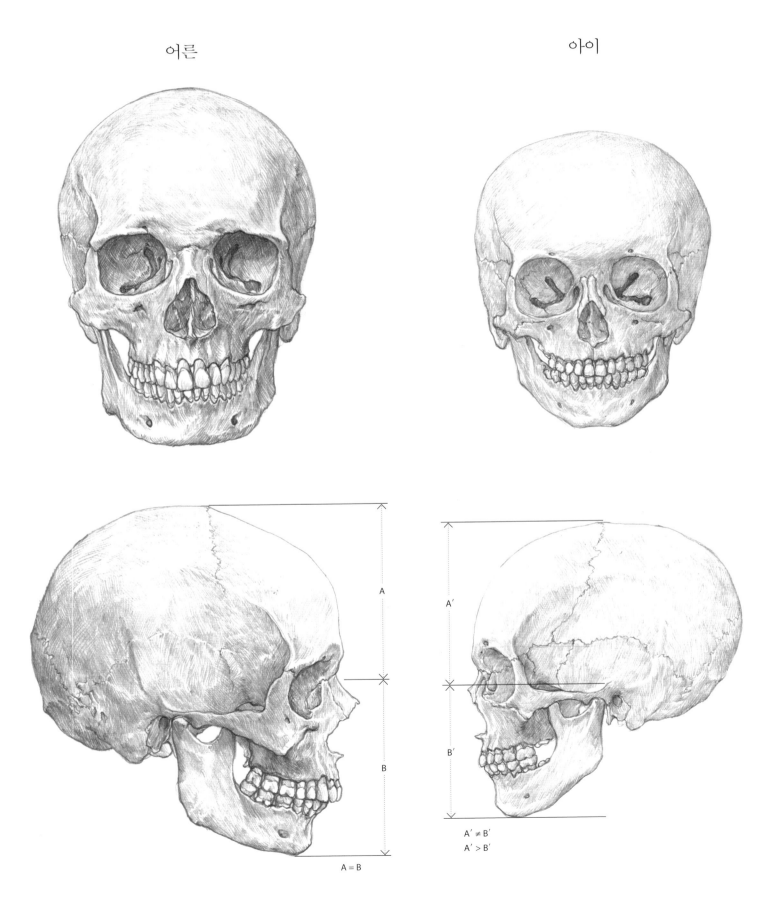

A = B

A′ ≠ B′
A′ > B′

인체에 날개를 자라나게 할 수 있을까?

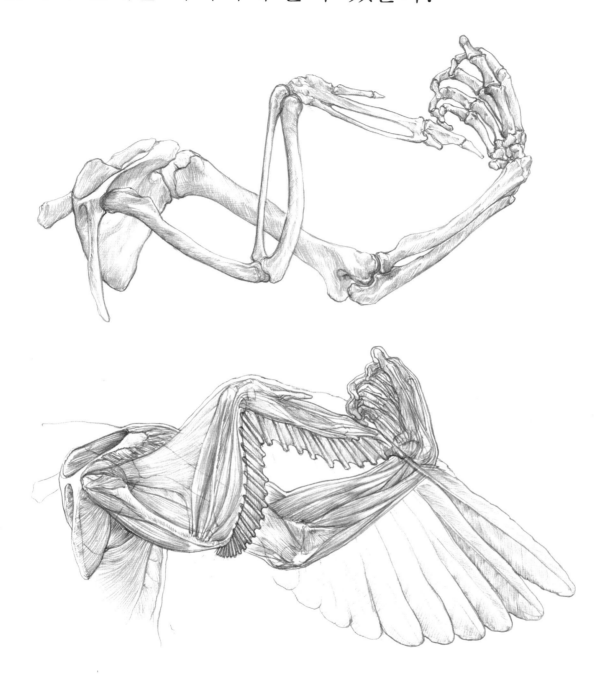

천사의 날개를 살펴보자. 카라바조의 「승리자 아모르」에 등장하는 인물은 정확하게는 큐피드이지 천사가 아니지만, 날개를 지닌 신체라는 공통점에서 이야기를 풀어가고자 한다. 이 그림에서는 어깨뼈가시 일부에 관절을 만들고, 거기에 새의 어깨뼈를 달았다.

이런 구조에서는 날갯짓할 근육을 만들어낼 공간이 없다. 움직일 수 있을지는 모르지만, 근육은 장식처럼 존재할 뿐 제 기능을 하기 어렵다. 실제 새와 차이는 날갯짓한다고 해도 날갯죽지 관절이 안정되지 않는다는 것이다.

새의 어깨관절은 오훼골(척추동물의 흉부를 형성하는 뼈)을 통해 가슴뼈와 단단히 연결됐으며, V자형 융합쇄골이 좌우 오훼골 및 어깨뼈와 이어진다. 새가 날갯짓하려면 좌우 어깨관절 위치가 일정한 게 중요하다. 날갯짓할 때마다 좌우 어깨관절 위치가 달라지면 안정적으로 날 수 없기 때문이다. 반면, 인간의 쇄골은 어느 정도 움직임을 제한하기는 하지만, 어깨관절 위치는 좌우 따로 상당히 자유롭게 움직일 수 있다.

날개 구조

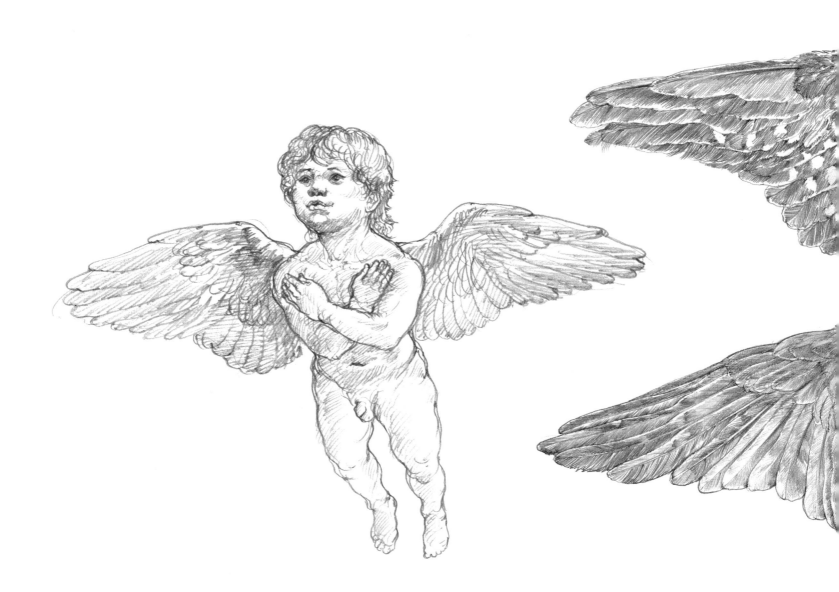

이 그림에서는 인간의 어깨뼈 뒤 어깨뼈가시에 새의 어깨뼈를 이어 어깨관절을 만들었다. 지금까지 그려지거나 만들어진 천사의 날개 위치에는 알맞지만, 인간의 어깨뼈 움직임과 마찬가지로 좌우 위치가 고정되지 않은 게 큰 단점이다. 날다가 팔 자세를 바꾸기라도 하면, 예컨대 천사가 악기를 연주하자마자 또는 큐피드가 활을 겨누자마자 추락하고 말 것이다.

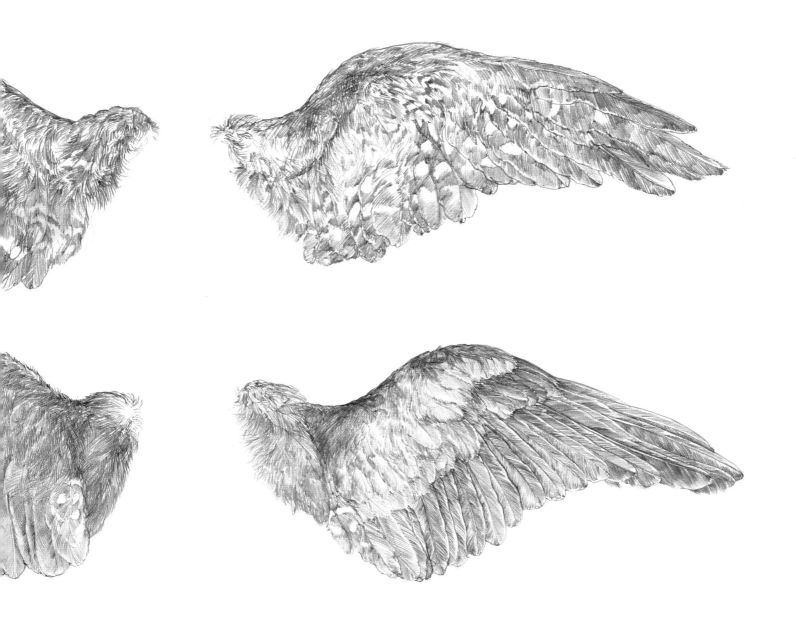

첫째날개깃은 손목에서 손끝에 걸쳐 붙어있고, 둘째
날개깃은 아래팔 자뼈에 붙어있다. 날개를 배 쪽에
서 보았을 때와 등 쪽에서 보았을 때, 날개깃이 겹쳐
지는 방식에 차이가 있음을 알 수 있다.

생물학적 천사 구조

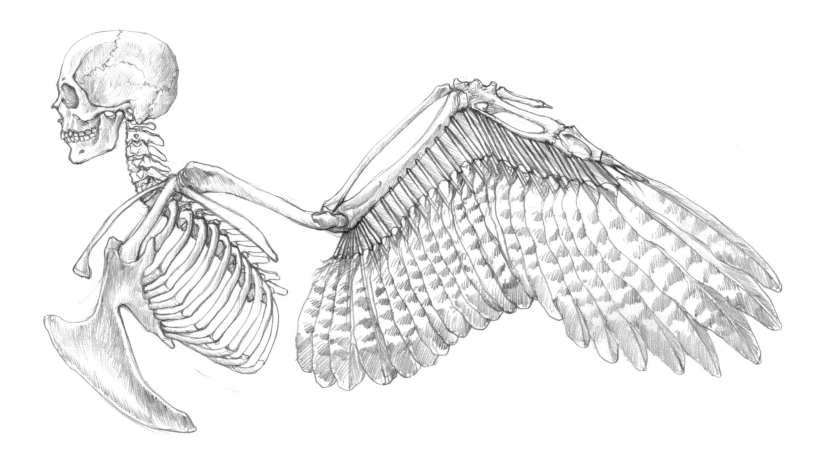

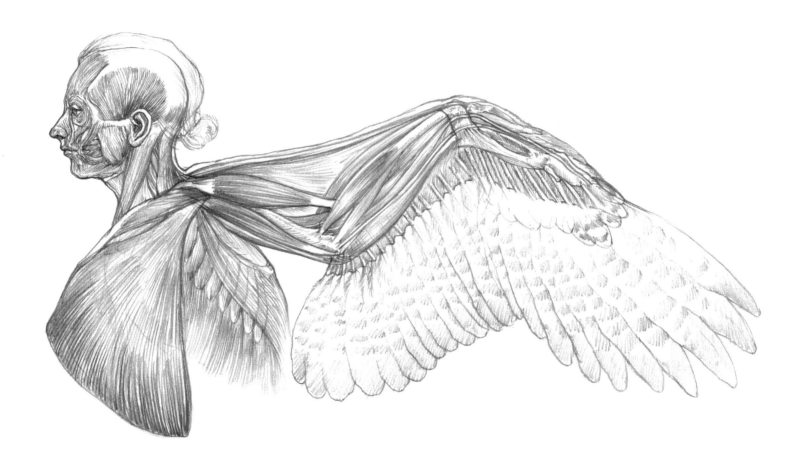

척추동물의 몸은 머리 하나, 손발의 합은 넷인 게 일반적이다. 척추동물의 몸 형태를 기준 삼아 생물학적으로 정확하게 묘사하려고 하면 멋있거나 아름답게 그리기는 어려운데. 어쩔 수 없는 것일까.

힘찬 날갯짓을 하기 위해서는 강하고 큰 가슴 근육이 필요하다. 새 가슴뼈에는 용골돌기라는 부분이 발달해 근육이 부착되는 부위를 확장하는 쪽으로 진화했다. 타조와 에뮤 등 날지 못하는 육상성 조류에는 가슴뼈가 있지만, 용골돌기는 퇴화했다. 이러한 가슴뼈 형태를 가진 조류를 '평흉목'이라 한다. 용골돌기가 발달하면 새가슴이 돼 가슴은 좌우로 멀어지며, 가슴 사이의 골을 만들지 못할 가능성이 높다. 그렇게 되면 쇄골은 가슴뼈에서 독립해 좌우로 이어진 융합쇄골이 되며, 어깨뼈는 새처럼 긴 날(blade) 형태로 변화한다. 다만, 거대한 날갯짓을 할 수 있는 날개가 있더라도 그 외 부분은 인간의 신체를 지녔으므로 균형 있게 날기는 어려울 것이다.

역시 가상 생물의 모습은 상상력의 범주 안에 둘 때 아름다운 법이다.

크로키 & 데생

「사모트라케의 니케(La Victoire de Samothrace)」의 석고 상을 그린 데생이다. 석고 조각을 그리는 것은 인체 데생을 하는 것과는 다르다고 생각할지 모르지만, 움직임 없는 인체를 그릴 수 있다는 점에서 효과적인 미술 학습을 할 수 있다. 그리스 신화 속 승리의 여신 니케(Nike)의 조각상은 날개 있는 신체를 멋지게 구현한 작품이다.

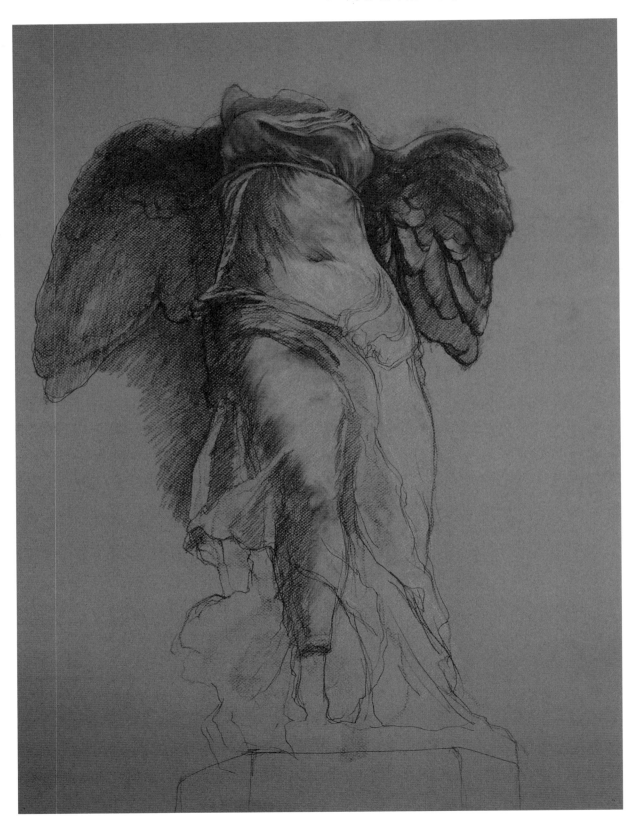

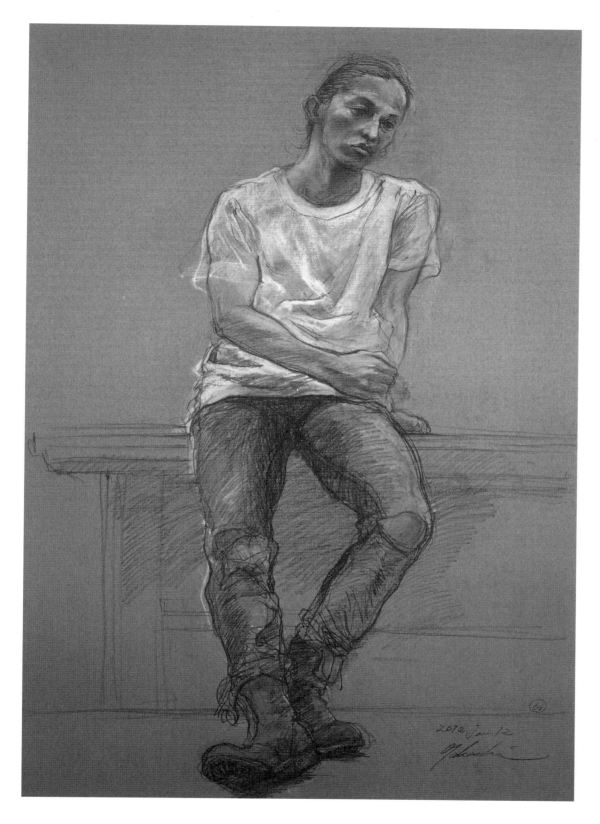

책상에 걸터앉아 포즈를 취한 성인 남성. 「승리자 아모르」의
큐피드와 같은 방향으로 머리를 기울였고, 오른쪽 다리를 약
간 뻗었다. 선 자세에서는 무게중심을 둔 발과 머리 위치가
거의 수직으로 맞춰지지만, 앉았을 때는 예외로 한다. 큐피드
의 왼손은 거의 가려 보이지 않는데, 이 남성의 손도 받침대
를 짚고 있어 잘 보이지 않는다.

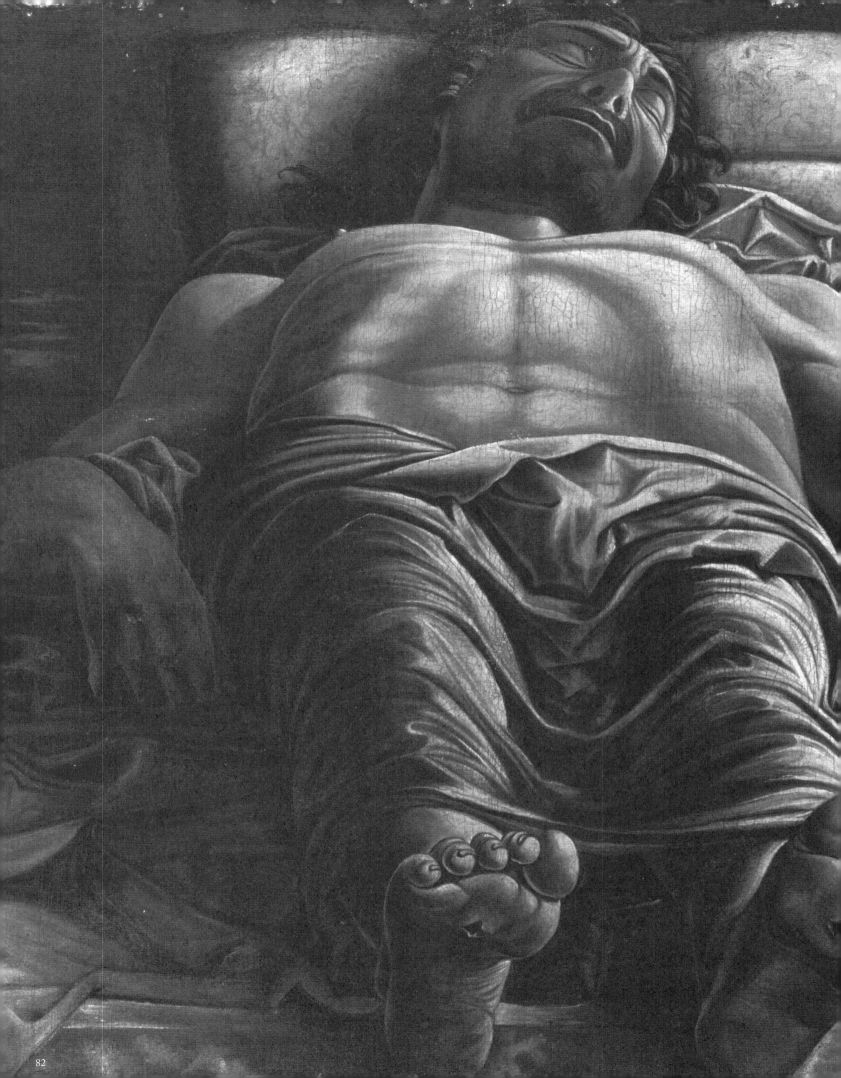

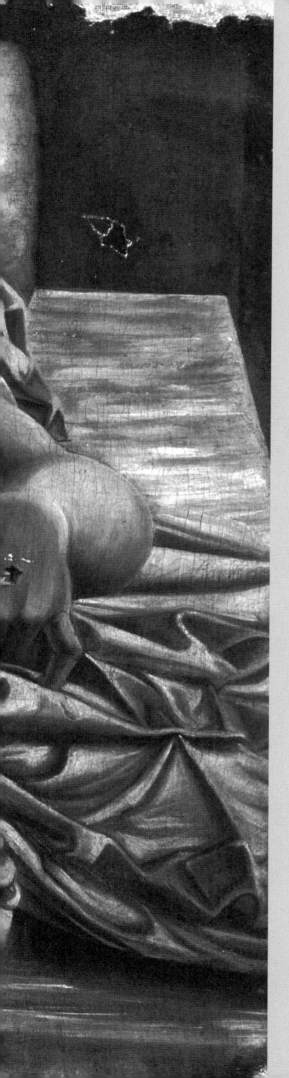

V
죽은 예수

15세기 이탈리아 화가인 만테냐(Andrea Mantegna, 1431~1506)의 대표작. 십자가에 못 박힌 예수의 시신을 모티프로 그렸다. 그림 재료로 템페라(tempera : 안료를 녹이는 용매로 달걀을 이용한 그림물감)를 사용해 조금 거친 표현과 인상을 주는 작품이다.

이 작품의 위대함은 단축 기법을 사용해 조각상의 매우 큰 머리에도 부자연스러움을 거의 느끼지 못한다는 데 있다. 원근법을 적용한다면 머리는 좀 더 작게 그렸어야 했지만, 자연스럽게 누운 예수를 표현했다.

전신 골격도

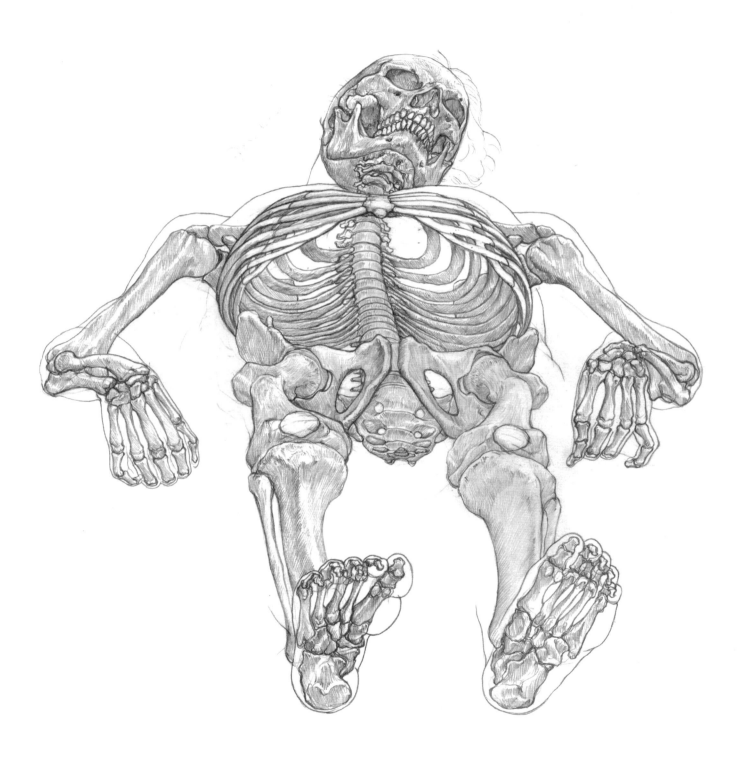

전신 근육도

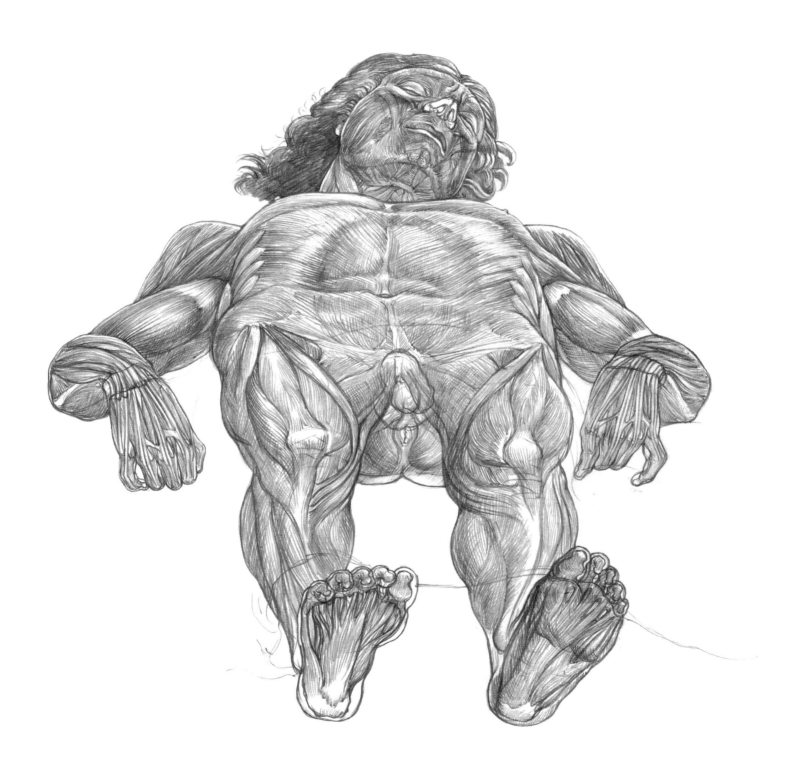

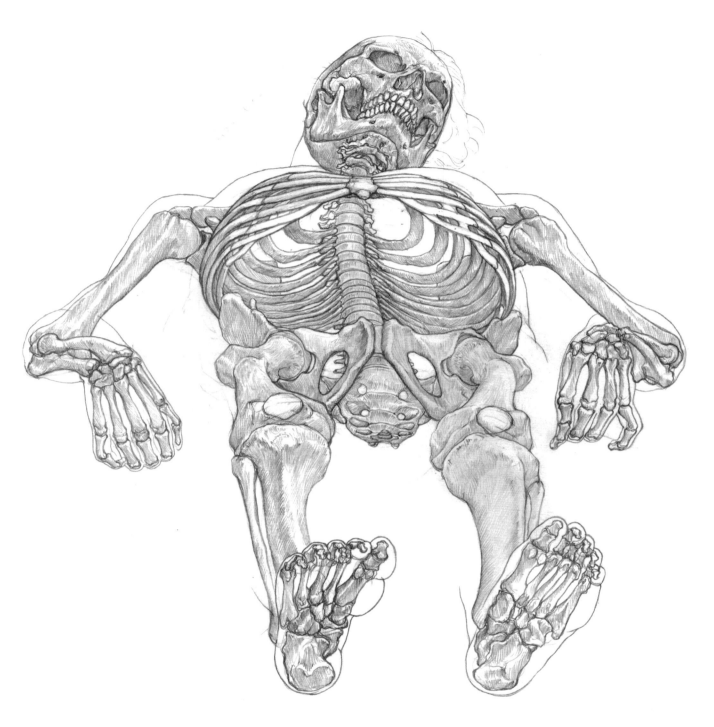

서거나 앉은 모습은 익숙한 자세라 그리기 쉽지만, 잠든 자세는 구도를 잡는 것부터 어렵다. 「죽은 예수(The Lamentation over the Dead Christ, 1475~1478년경)」는 몸을 곧게 뻗어 뒤틀림 없는 자세다. 잠든 자세를 그릴 때는 흉곽과 골반 위치가 명확한 게 중요하다.

올려다보는 자세를 그릴 때도 참고가 된다. 이 정도 극단적인 각도로 그릴 일은 드물겠지만, 거대한 로봇을 그릴 때 응용할 수 있을 것이다. 로봇을 그릴 때는 원근법을

활용해 머리와 상반신을 좀 작게 그리면 역동적으로 묘사할 수 있다. 흉곽을 밑에서 올려다보며 그린 경험은 신선했지만, 이 각도에서는 쇄골과 복장빗장관절이 보이지 않는다. 하반신은 천으로 덮여 있지만, 천에 생긴 주름을 보고 무릎 위치를 가늠할 수 있다. 옷을 입은 신체를 그릴 때도 이런 부분을 놓치지 않고 섬세하게 표현하는 게 중요하다.

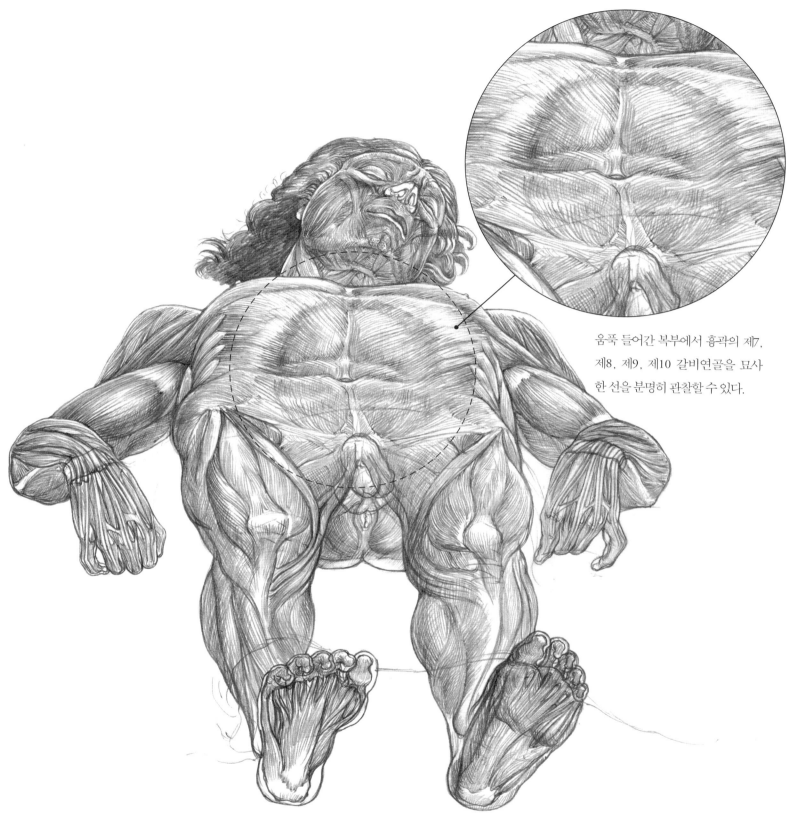

움푹 들어간 복부에서 흉곽의 제7,
제8, 제9, 제10 갈비연골을 묘사
한 선을 분명히 관찰할 수 있다.

사람이 살아있을 때는 자연스레 발끝을 뻗지만 죽
고 나면 발끝이 위로 향한다는 말이 있다. 「죽은 예
수」를 보면 발끝이 위를 향해 시신을 모티프로 그렸
다는 것을 짐작할 수 있다.

Gretchen Worden, "The Muetter Museum: Of the College of Physicians of Philadelphia,"
p. 39, Blast Books.

발바닥 미술해부학

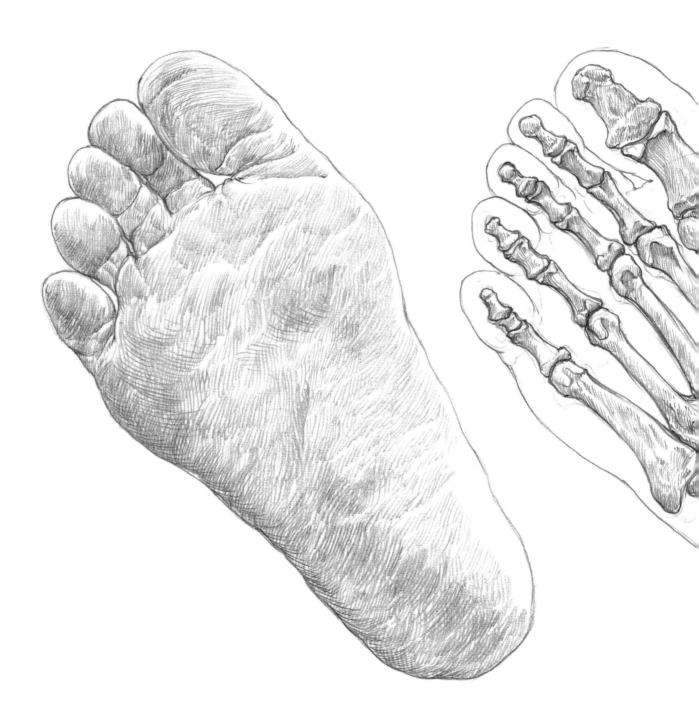

발바닥 미술해부학

등만큼은 아니지만, 발바닥도 인체에서 관찰하기 어려운 부위다. 타인의 발이라도 발바닥을 유심히 관찰할 일은 거의 없고, 사람마다 그 모습이 다르다. 거울을 이용해 관찰할 수도 있지만, 어떻게 배치하든 대상을 멀리 두고 그릴 수밖에 없는 건 불편한 점이다.

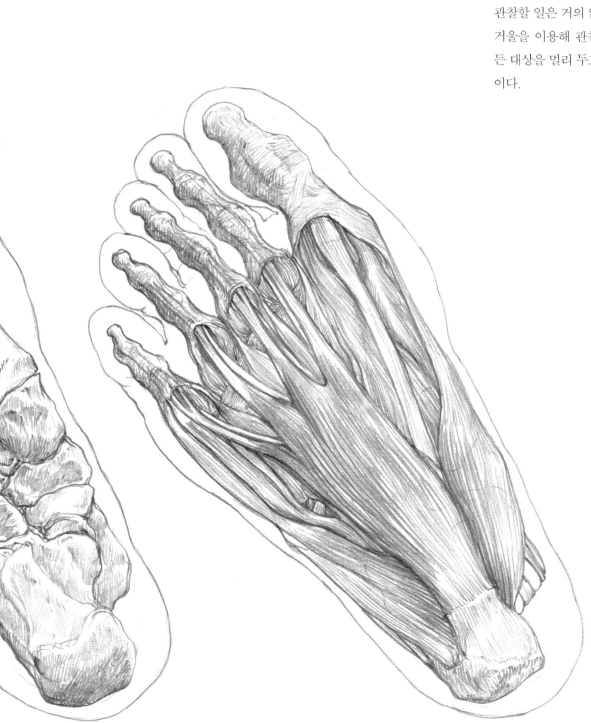

올려다보는 모습과 내려다보는 모습을 그릴 때 머리뼈를 파악하는 방법

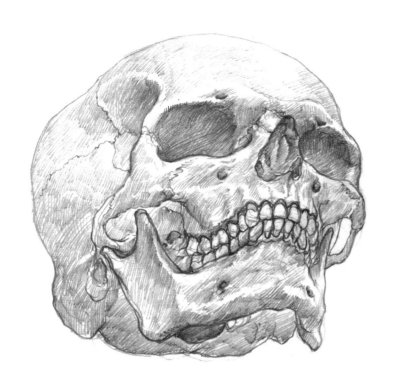

일반적으로 안구는 성인의 머리 중심부에 위치한다. 안구를 기준으로 시선을 위에 두는 모습과 아래에 두는 모습을 명확하게 그릴 수 있다. 시선을 올리면, 안구는 위쪽에 있고 코도 가까워지며 귀는 아래로 내려간다. 콧구멍이 확실히 보이고 턱 아랫부분도 보인다.

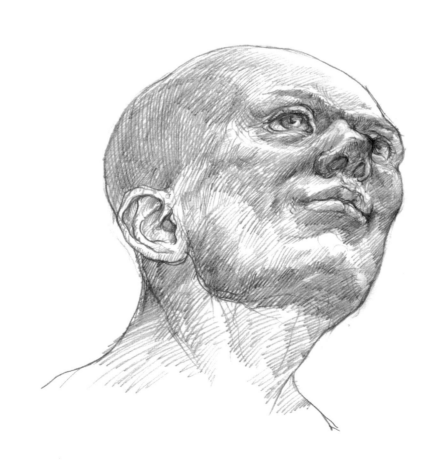

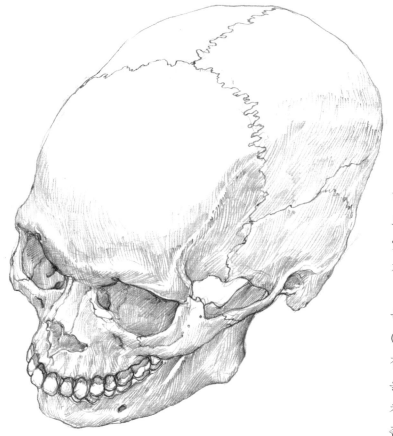

반대로 시선을 내리면 안구가 아래에 있고 귀가 위로 올라가며, 정수리가 보여 머리 형태를 확인할 수 있다. 하지만 머리카락 때문에 이 그림처럼 뚜렷하게 관찰하기는 어렵다.

올려다보는 모습과 내려다보는 모습 모두 단축법 (대상을 위나 아래에서 비스듬히 바라봐서 대상의 길이가 실제보다 짧아 보이도록 그리는 회화 기법)을 바탕으로 얼굴을 그렸다. 무엇보다 안구와 귀 위치를 정하는 게 중요하며, 머리뼈가 드러나 있으면 좀 더 명확하게 그릴 수 있다.

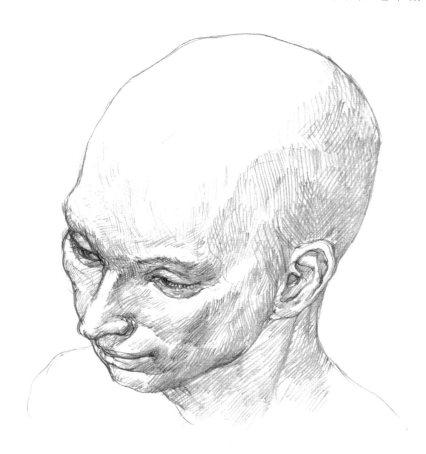

크로키 & 데생

모든 크로키는 예수와 달리 여성이지만, 잠든 자세를 단축법으로 그린 공통점이 있다.

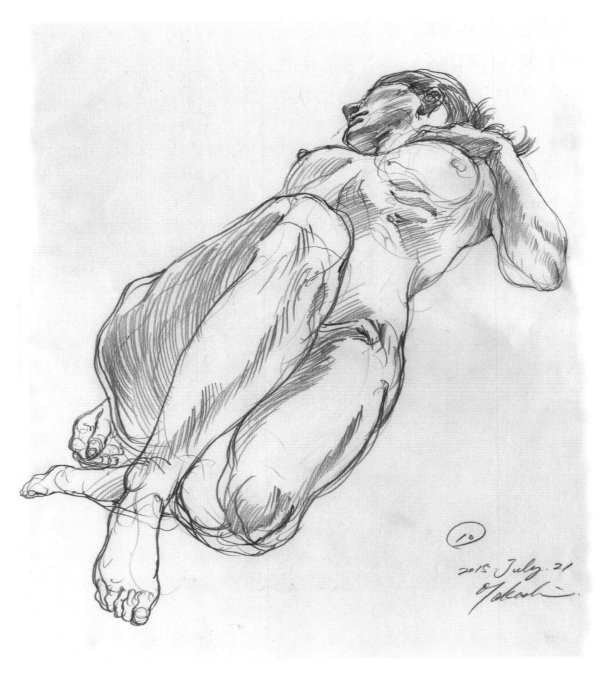

「죽은 예수」와 마찬가지로 발 쪽에서 올려다본 잠든 자세. 머리는 올려다보는 위치에 있어 코 아랫부분과 턱 아랫부분이 뚜렷하게 보인다. 서혜부 위치, 특히 여성의 경우 누워있을 때 튀어나오는 위앞엉덩뼈가시에 주의해 그려야 한다.

머리 쪽에서 단축법으로 그린 크로키. 이 각도라면 흉곽과 골반이 가까이 있게 되지만, 그것들을 잇는 복부를 잊어서는 안 된다. 흉곽과 골반 위치로 몸통을 약간 복잡한 형태로 비튼 모습을 볼 수 있다. 여성의 경우 누워있을 때 유방의 형태도 주의하자.

몸통을 크게 비튼 자세. 흉곽 정면은 위를 향하지만, 골반 정면은 거의 보이지 않는다. 머리는 약간 내려다보는 모습으로 그렸다.

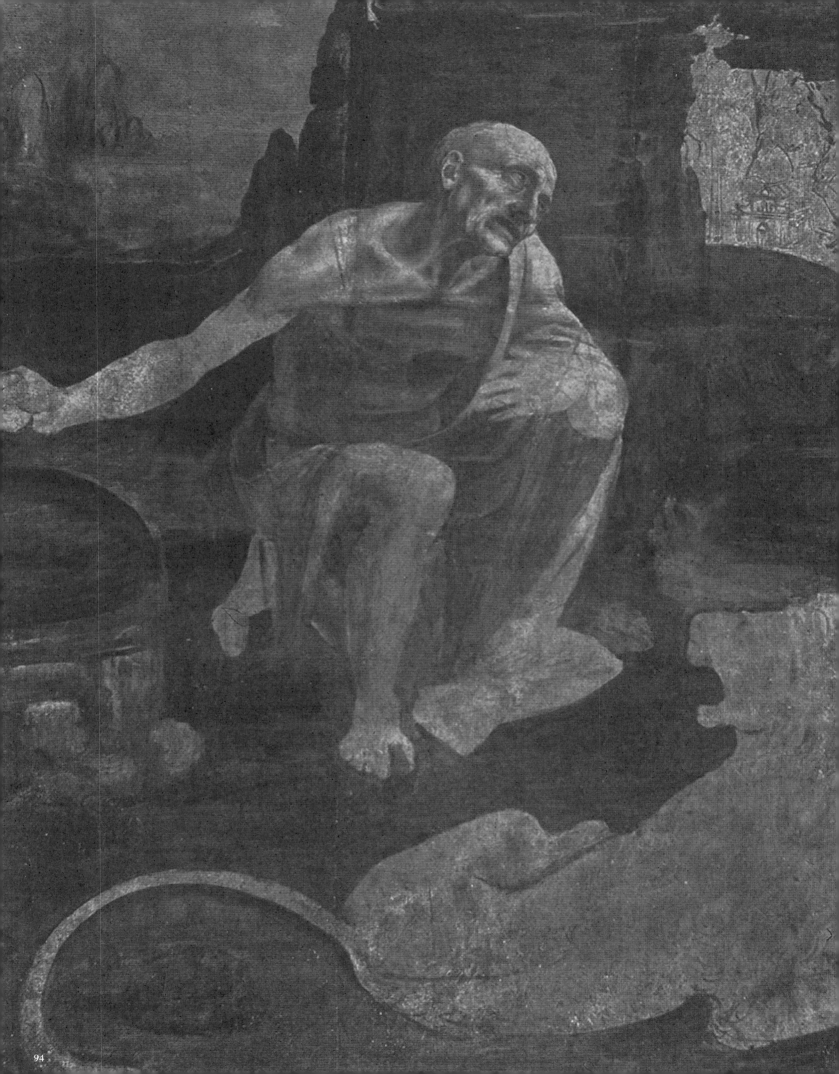

VI

황야의 성 히에로니무스

「황야의 성 히에로니무스(Saint Jerome in the Desert, 1480년경)」는 레오나르도 다빈치
의 대표작이지만, 미완성이어서 비교적 상세하게 그린 머리에서 가슴과 두 팔에 걸
친 골격도, 근육도만 제작했다.

노인이 오른손에 든 돌을 가슴에 때려 박으려고 오른팔을 한껏 뒤로 뻗은 순간을 그
렸다. 피하지방은 거의 없어 비쩍 마른 근육이 드러났으며, 치아 대부분이 빠진 턱은
위아래로 오그라들었다.

상반신 골격도

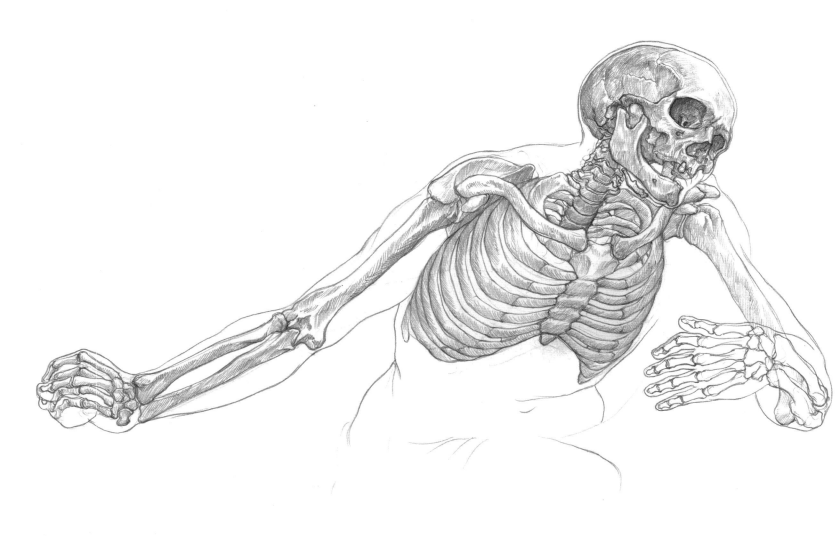

상반신 근육도

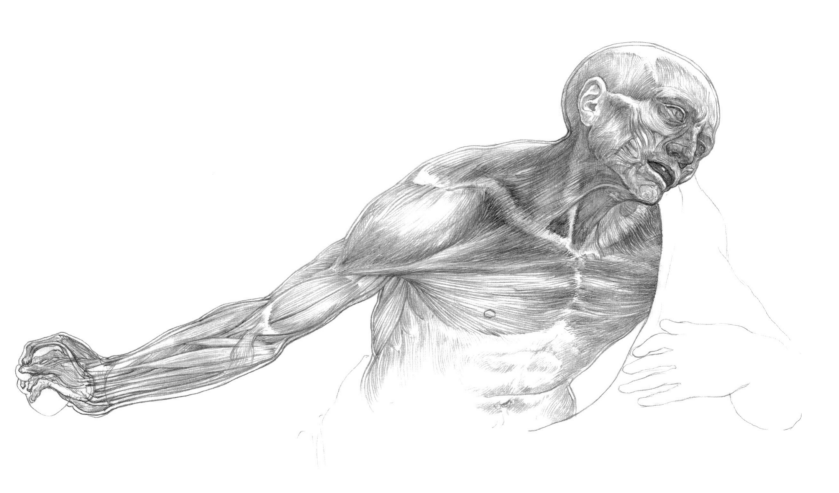

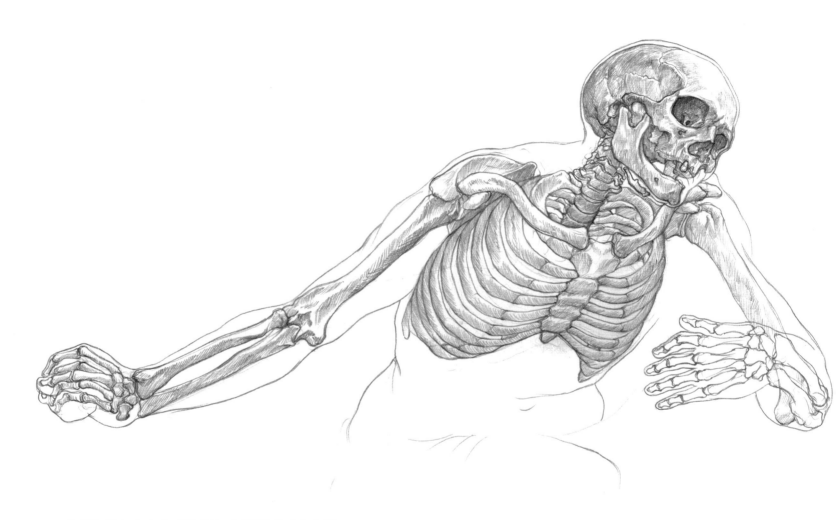

상체를 앞으로 숙여 쇄골에서 어깨뼈봉우리까지 뚜
렷하게 관찰할 수 있다. 돌을 쥔 아래팔은 뒤로 젖힌
상태다.

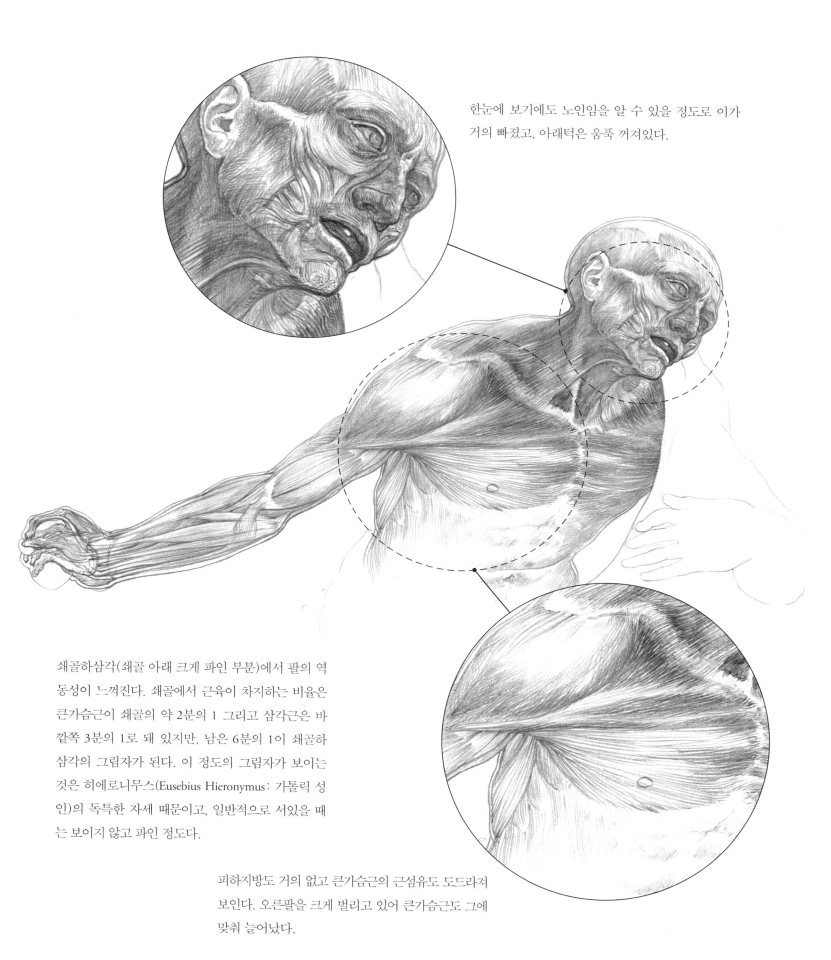

한눈에 보기에도 노인임을 알 수 있을 정도로 이가 거의 빠졌고, 아래턱은 움푹 꺼져있다.

쇄골하삼각(쇄골 아래 크게 파인 부분)에서 팔의 역동성이 느껴진다. 쇄골에서 근육이 차지하는 비율은 큰가슴근이 쇄골의 약 2분의 1 그리고 삼각근은 바깥쪽 3분의 1로 돼 있지만, 남은 6분의 1이 쇄골하삼각의 그림자가 된다. 이 정도의 그림자가 보이는 것은 히에로니무스(Eusebius Hieronymus: 가톨릭 성인)의 독특한 자세 때문이고, 일반적으로 서있을 때는 보이지 않고 파인 정도다.

피하지방도 거의 없고 큰가슴근의 근섬유도 도드라져 보인다. 오른팔을 크게 벌리고 있어 큰가슴근도 그에 맞춰 늘어났다.

노인의 머리뼈 특징

노인

성인

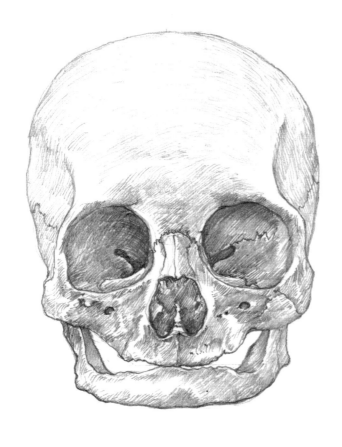
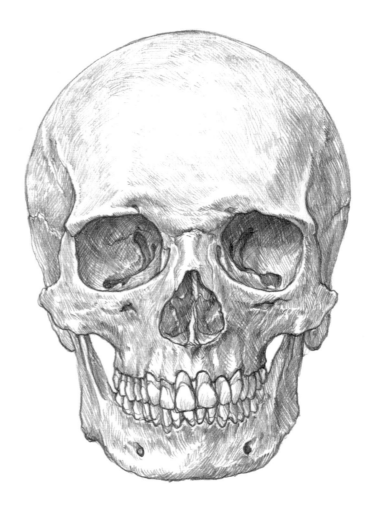

치아가 다 빠져버린 노인의 턱은 치아를 지탱하는
치조 부분이 필요 없어져 위아래로 짧게 오그라든
다. 동물원에서 사육되는 동물에서도 볼 수 있지만,
야생에서 치아의 상실은 죽음을 의미한다.

노인

치아를 잃은 턱이 위아래로 오그라들어 주걱턱처럼
보이며, 성인과는 얼굴 비율이 달라진다. 성인은 머
리뼈 중심부에 안구가 있지만, 치아가 없는 노인은
안구의 아래쪽 비율이 축소된다. 아직 치아가 나지
않은 유아에 가까운 비율이라고 할 수 있다.

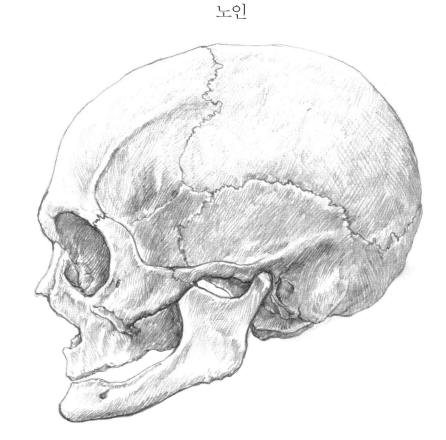

성인

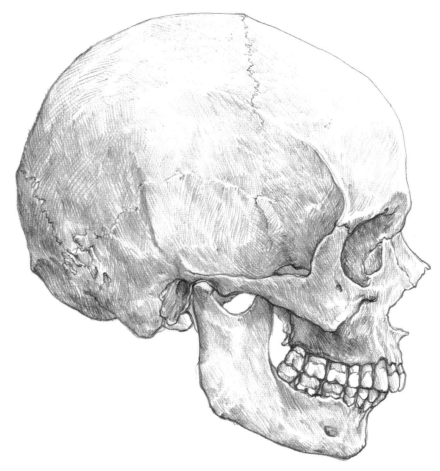

넓은목근

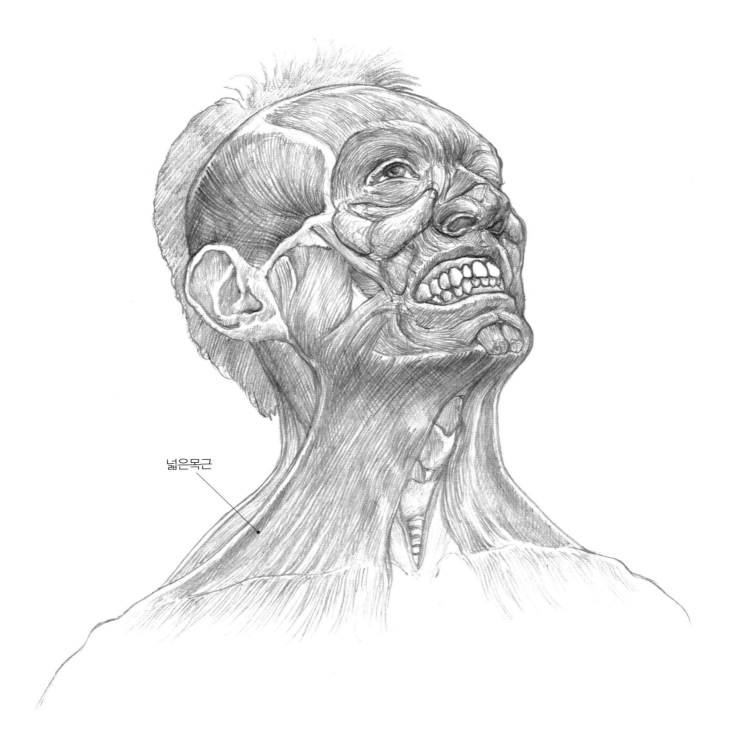

넓은목근

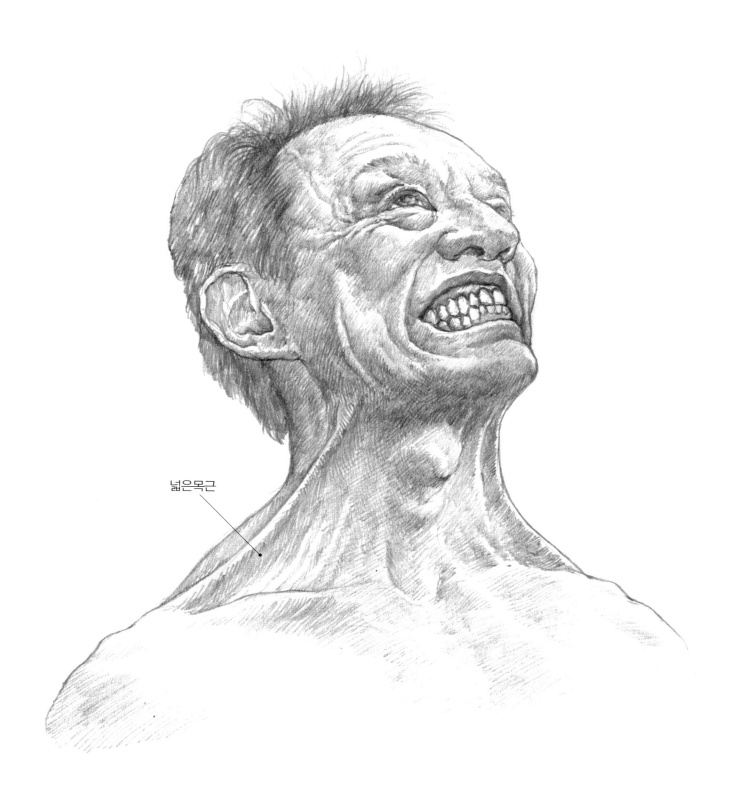

넓은목근

해부도에 그려지진 않았지만, 아래턱과 목, 가슴으로 근육이 넓고 얇게 덮여있다. '으'라는 입 모양으로 힘주면 목 주위에 넓게 근막이 나타나는 게 넓은목근이다. 개인차가 커서 드러나는 사람과 그렇지 않은 사람이 있고, 드러나는 방법도 개인마다 다르다.

마른 노인은 피하지방이 얇아 힘주지 않아도 목에 넓은목근이 나타난다. 이 그림에서도 목에 넓은목근으로 추정되는 묘사를 볼 수 있다.

레오나르도 다빈치 자화상

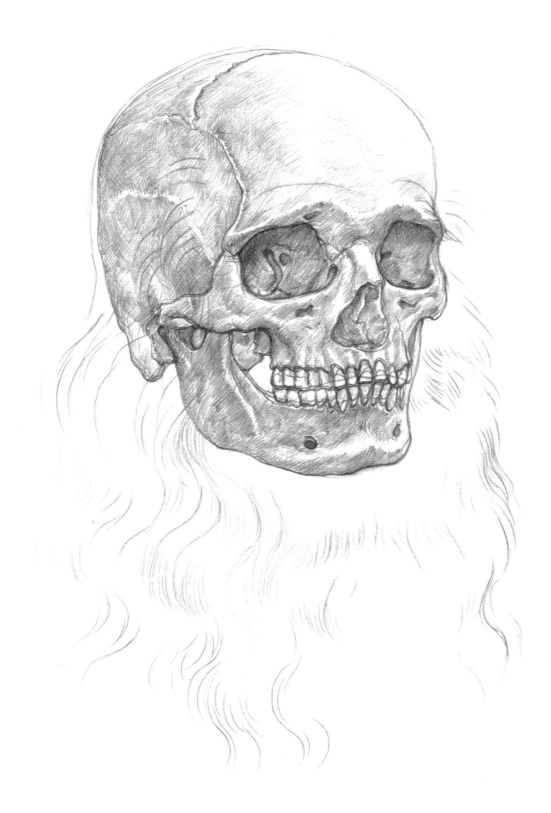

다빈치의 자화상은 그의 노년 모습이다. 일부 남은
치아에 마모가 진행돼 아래턱이 좀 돌출된 상태를
가정해 그렸다.

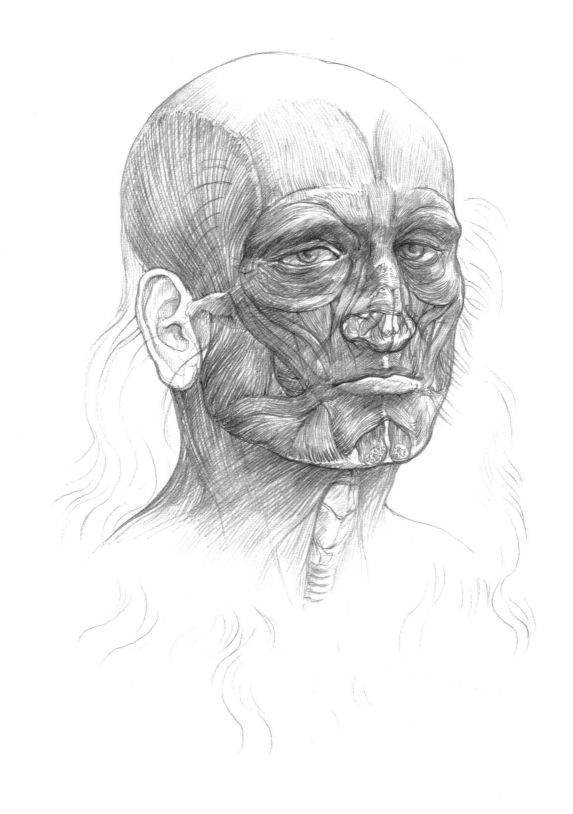

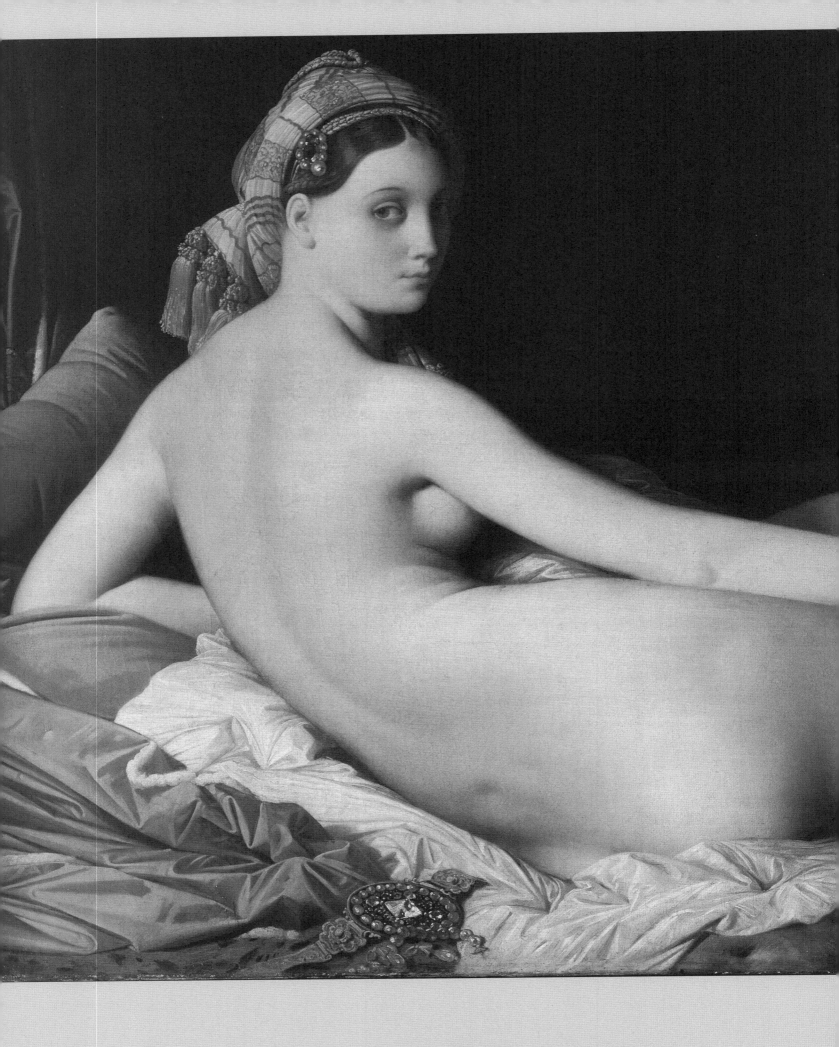

VII

그랑드 오달리스크

프랑스 신고전주의 화가 앵그르(Jean Auguste Dominique Ingres, 1780～1867)가 그린, 옆으로 비스듬히 누운 나체 여인상 유화다. 작품 발표 당시부터 몸통이 너무 길고 일반적인 해부학적 신체 모습에 부합되지 않아 비판을 받았지만, 아름답고 매혹적인 나체 여인상임은 분명하다. 척추뼈가 2～3개, 심지어 5개가 더 많다는 설도 있지만 확인할 길은 없다.

천이나 머리 장식 등 장신구 묘사가 정교하고 치밀하며, 변형된 매력적인 나체를 묘사했다.

전신 골격도

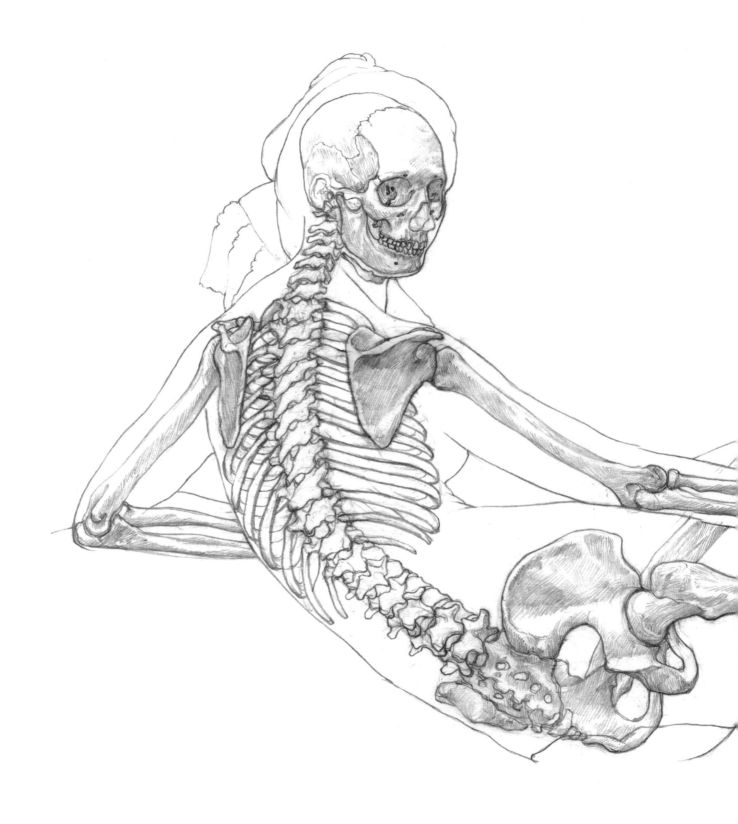

투사도판에 놓고 골격도를 제작했다. 다소 무리는 있지만, 일반적인 척주뼈 수에 맞게 그릴 수 있었다. 하반신이 전면에, 상반신이 안으로 들어가 원근법의 영향을 받았음을 알 수 있다. 다만, 흉곽이 너무 작고 등줄기에 있을 것으로 추정되는 등뼈선이 흉곽 바로 아래에 부드러운 곡선을 그리지 못하는 점이 부자연스럽다.

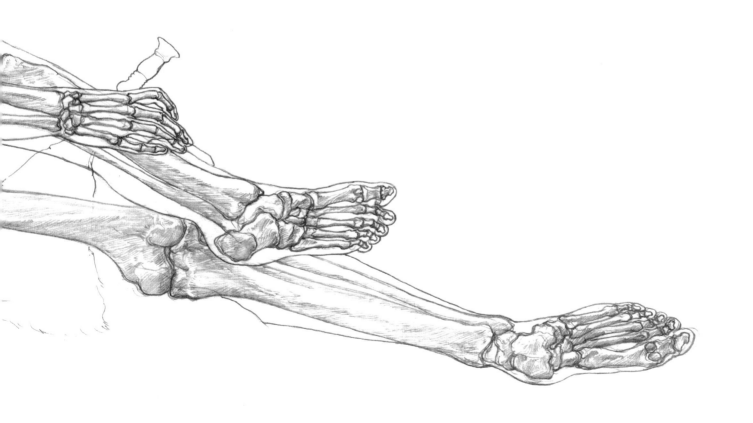

전신 근육도

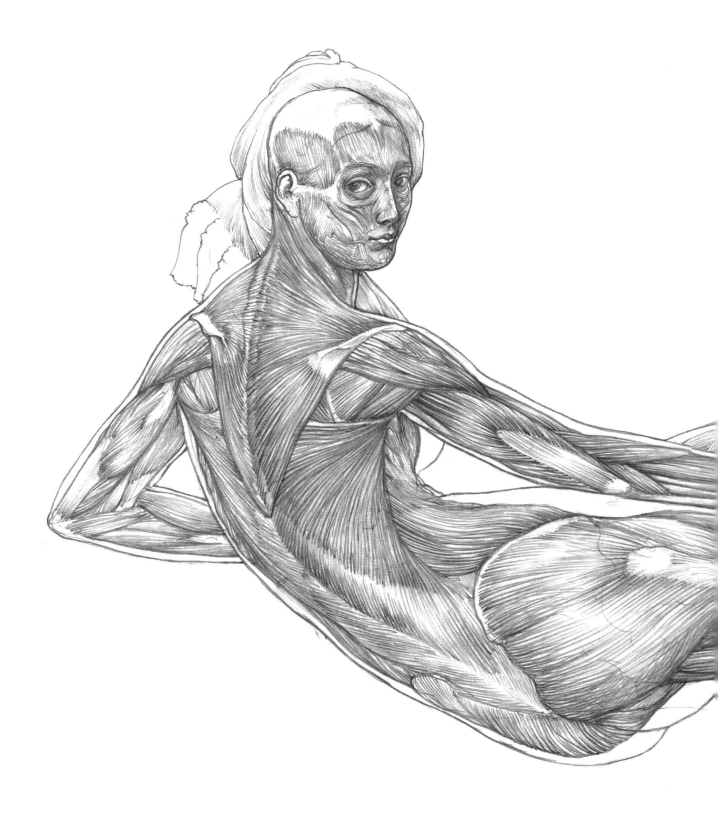

비너스의 보조개(Dimples of Venus: 엉덩이 양쪽 골반의 파인 자리)인지, 단지 움푹 파인 것인지 판단하기 어려운 묘사도 있고, 엉치뼈와 위뒤엉덩뼈가 시의 위치를 명확히 특정할 수도 없다. 골반이 너무 커서일 수도 있지만, 원근법에 입각해 크게 그렸을 가능성도 있다. 비율도 고정된 게 아니라 사람마다 달라 다양한 차이가 있다.

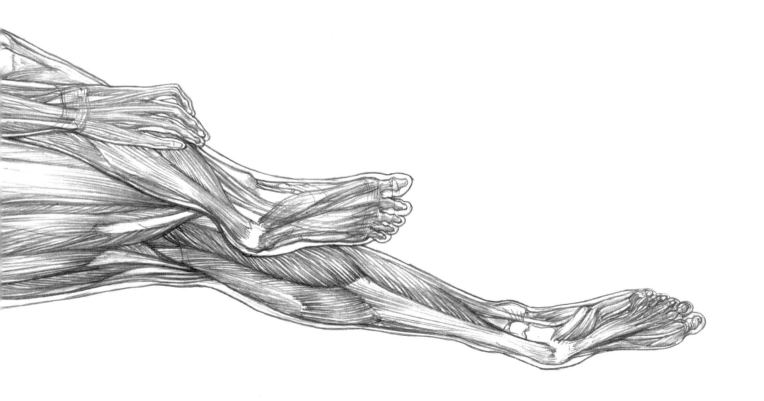

일어섰을 때의 전신 골격도

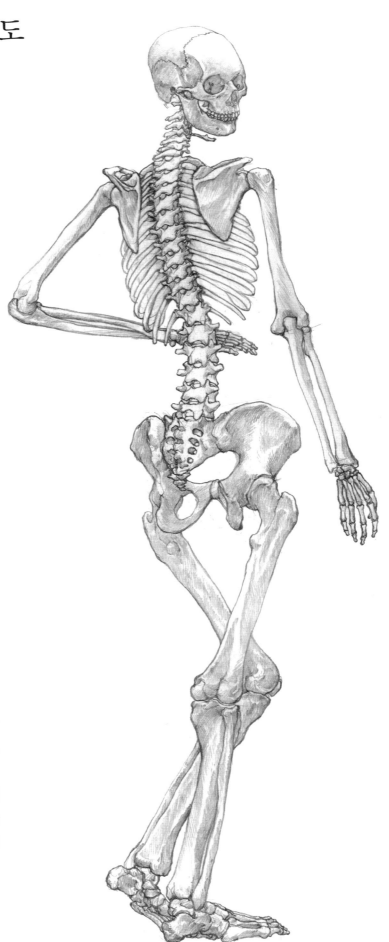

「그랑드 오달리스크(La Grande Odalisque, 1814)」를 일으켜보면 부자연스러운 인체상이 될까, 아니면 어느 정도 현실감을 느낄 비율이 될 수도 있을까. 결과는 대략 8등신으로, 밑위 길이가 4.5등신, 다리 길이가 3.5등신이 된다. 머리가 너무 작아 마음에 들지 않지만, 머리를 조금 키워 7등신으로 만들면 현실적인 모습이 될 가능성이 높다.

일어섰을 때의 전신 근육도

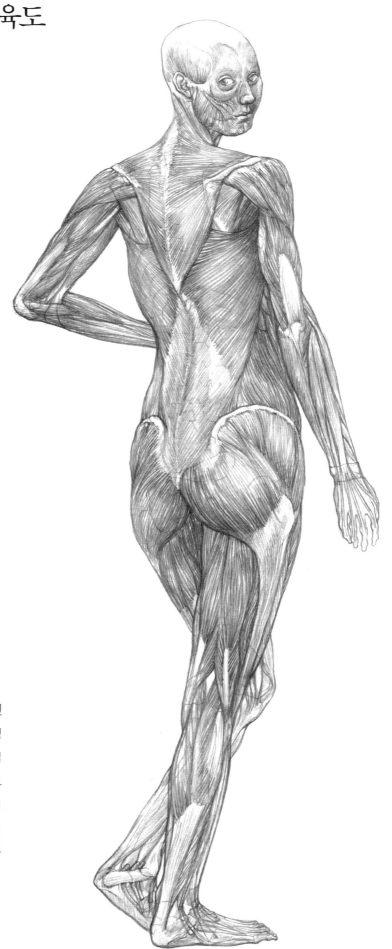

「그랑드 오달리스크」는 신체 구조가 변형돼 상반신과 하반신의 차이가 크고, 이러한 변형 때문에 여성스러움이 강조된다고 할 수 있는 작품이다. 일반적으로 여성은 흉곽이 가냘프고 골반이 크다. 똑바로 팔을 내린 남녀 실루엣을 정면에서 보면 남성은 허리와 팔 사이에 공간이 생기는데, 여성은 같은 부위에 공간이 생기지 않고 허리선에 맞추듯이 팔이 따라간다.

남녀 흉곽의 차이

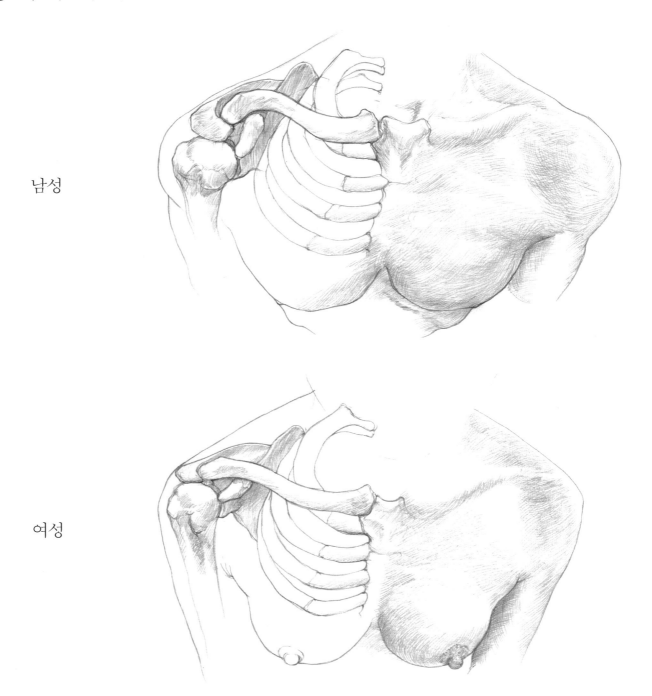

남성

여성

몸 표면에서도 관찰되는 쇄골은 남성과 여성의 신체에서 각각 차이를 보인다.

정면에서는 직선으로 보일 수 있지만, 위쪽에서 관찰하면 S자형임을 알 수 있다. 이 S자형 커브에서 남녀의 차이가 드러난다. 일반적으로 남성의 흉곽은 크고 두꺼우며, 여성의 것은 얇고 가냘프다. 쇄골의 S자형 커브도 남성은 깊고, 여성은 얇아지는 경향이 있다. 쇄골이 S자형 커브를 그리지 않았다면 어깨 위치가 앞으로 쏠려 매우 이상한 자세가 되고, 관절로 어깨뼈와 이어지기도 어려웠을 것이다. 정면에서 그릴 때도 쇄골 모양을 고려해야 한다. 정면에서 볼 때 복장빗장관절 위치를 기준으로 봉우리빗장관절 및 어깨관절은 뒤에 있다. 이러한 차이를 염두에 두면 가슴 두께를 의식하며 입체적인 신체를 그릴 수 있을 것이다.

크로키 & 데생

남녀 흉곽의 차이 / 크로키 & 데생

배경에 원고지처럼 칸을 만들어 7등신으로 그린 데생.
등뼈선이 엉치뼈에서 평평해지는 걸 알 수 있다. 등을
그릴 때 무게중심을 둔 둔부와 그렇지 않은 둔부의 모
양이 다른 것도 중요한 점이다.

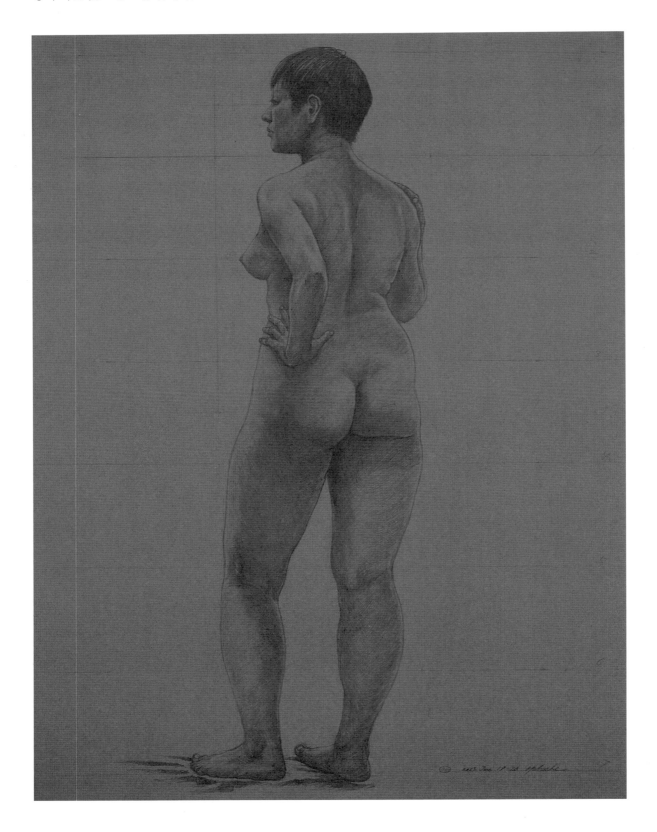

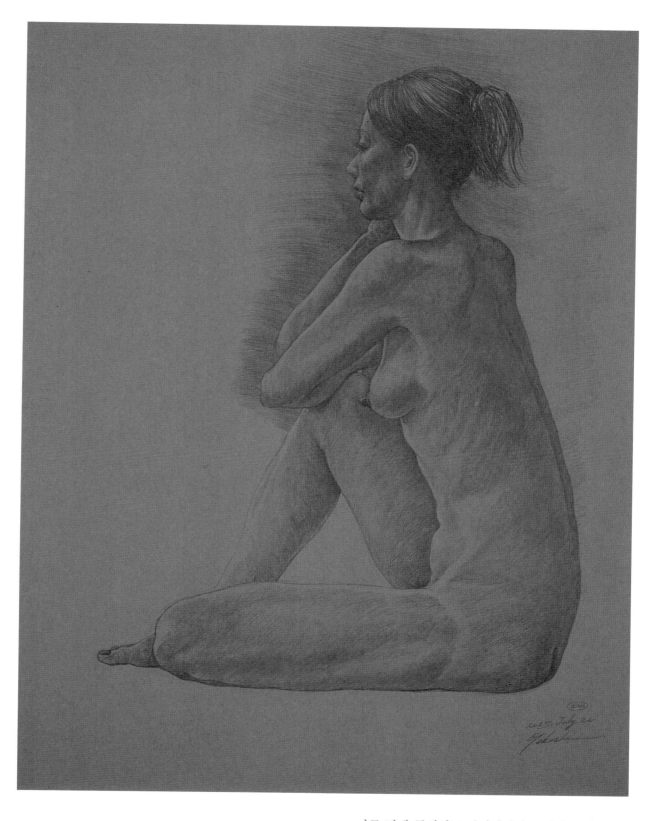

마른 탓에 등에서도 갈비뼈선이 드러나 보인다. 신체 등신이 작게 나뉘어 상반신이 길어 보이는 비율이 돼버렸다. 본래라면 젖꼭지 위치에 2등신 라인이 오는데, 비율이 부자연스러워졌다.

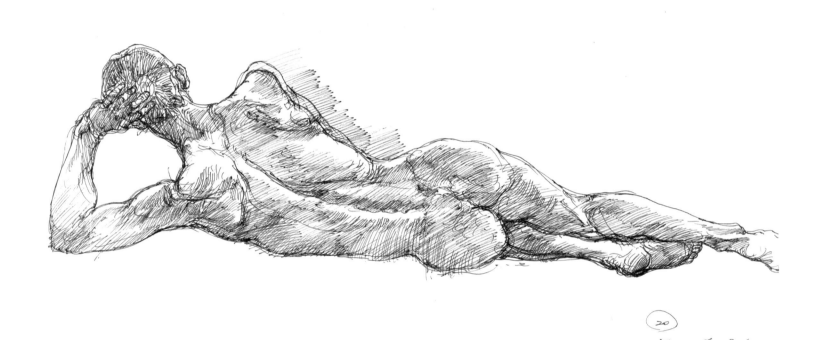

옆으로 비스듬히 누운 남성 크로키. 왼쪽 팔꿈치로
머리를 높이 괴어 등에 완만한 곡선이 나타났다. 근
육질 남성이라 여성 같은 부드러움은 없지만, 등뼈
와 허리뼈, 엉치뼈로 이어지는 선이 아름답다.

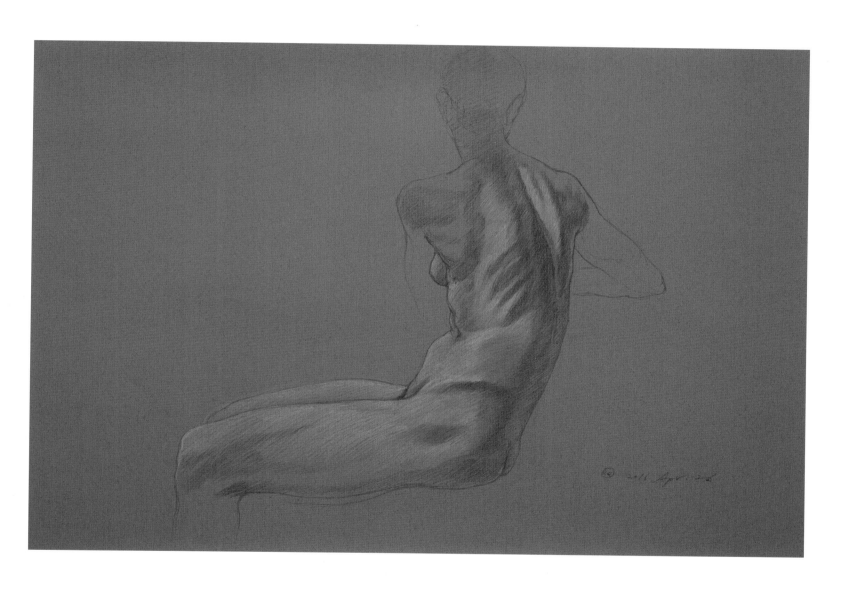

「그랑드 오달리스크」와 좌우 반대로 앉은 자세이지만, 구부린 팔로 상반신을 지탱하고 있다는 공통점이 있다. 머리에서 둔부에 걸친 느슨한 선이 「그랑드 오달리스크」가 극단적으로 변형되지는 않았다는 걸 보여준다.

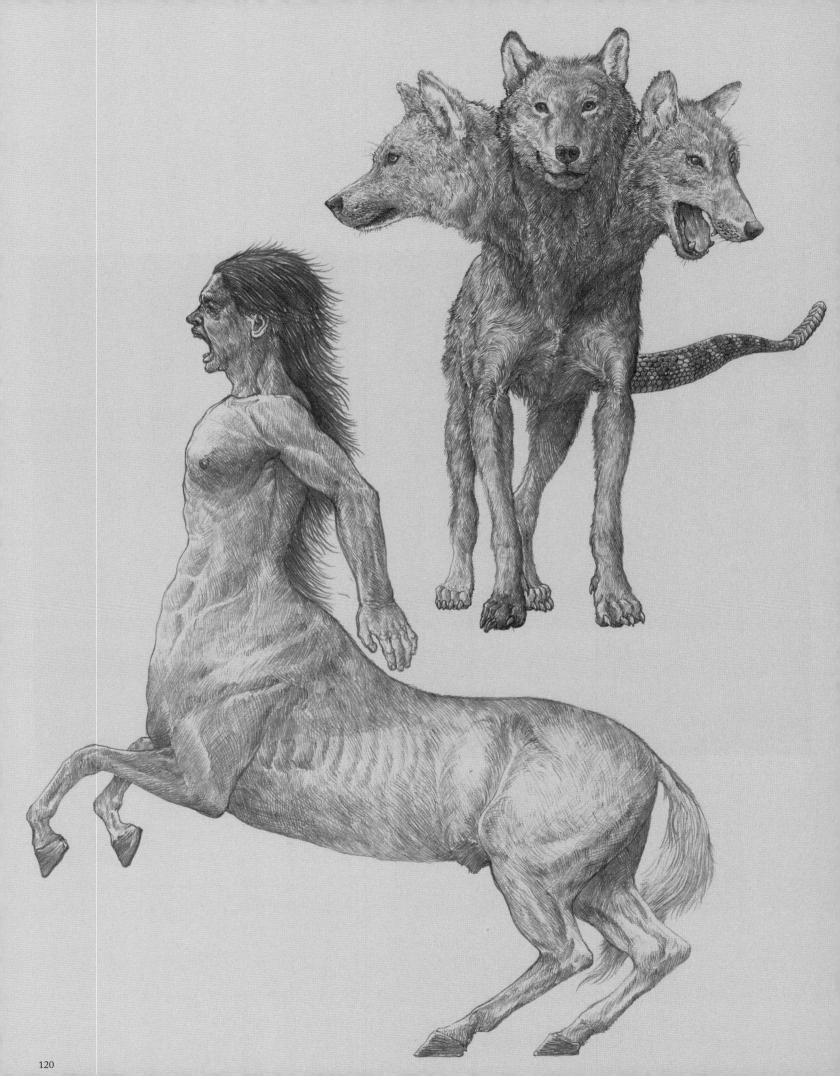

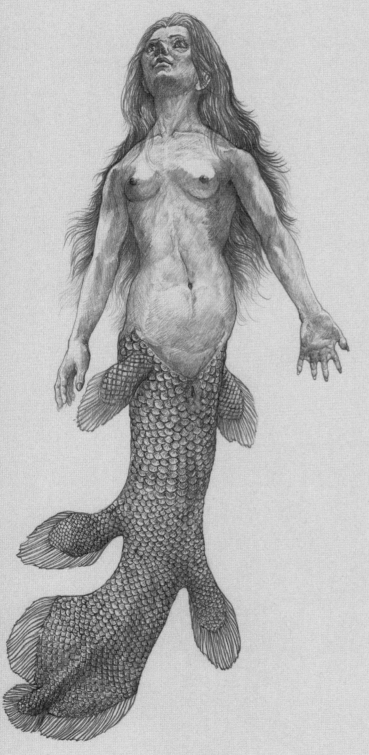

VIII
공상생물과 고생물

공상생물과 고생물의 공통점은 살아있는 모습을 볼 수 없다는 것이다. 반면, 이 둘의 큰 차이는 공상생물은 지구상에 존재한 적 없지만, 고생물은 서식했다는 점이다. 공상생물은 어디까지나 인간 상상의 산물이지만, 자연이 낳은 생물을 참고해 설득력 있게 현실감이 느껴지도록 디자인할 수 있다. 잘 알려진 공상생물이라도 누군가 창작한 이미지만 모방한다면 독창적인 디자인에 도달하기 어렵지만, 자연물을 대상으로 하면 디자인 가능성은 무한대로 넓어진다. 이 장에서는 공상생물과 관련해 어떤 고생물을 참고했고, 어떻게 조합했는지를 설명한다.

켄타우로스 생체도

켄타우로스(Kentauros)는 그리스 신화에 등장하는 공상생물로, 사람의 상체에 말의 하체가 붙은 이미지. 이 정도로 고정된 이미지라면 독창성을 발휘하기 어렵다.

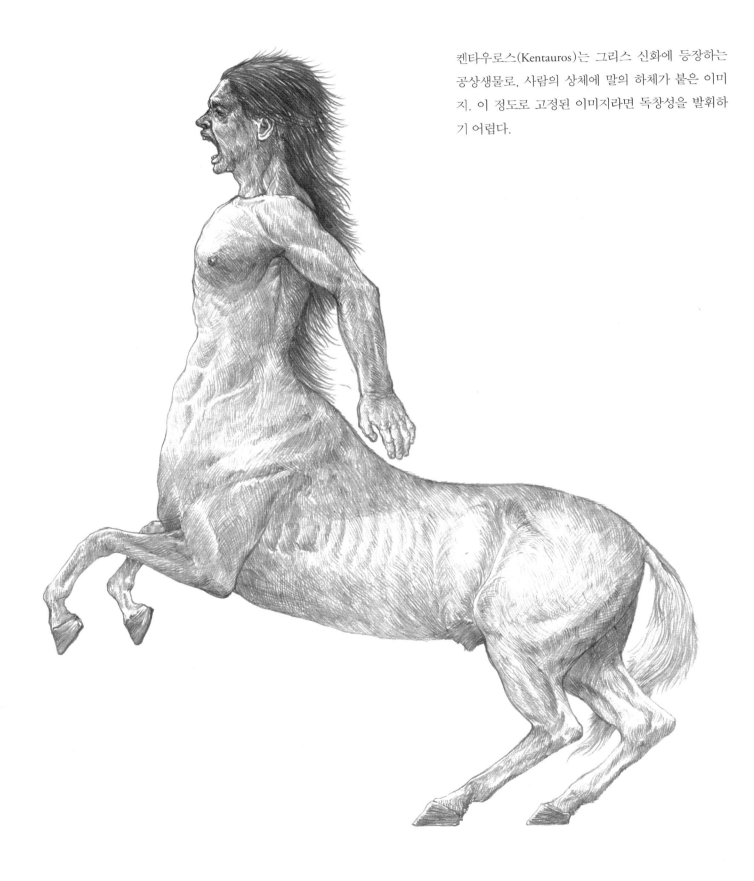

켄타우로스 골격도

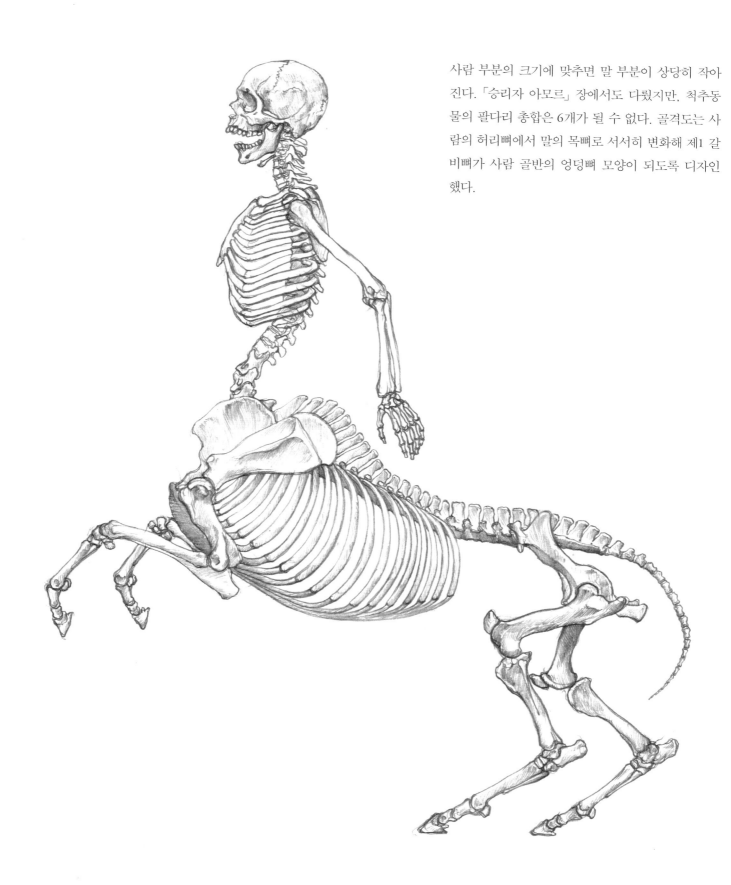

사람 부분의 크기에 맞추면 말 부분이 상당히 작아진다. 「승리자 아모르」 장에서도 다뤘지만, 척추동물의 팔다리 총합은 6개가 될 수 없다. 골격도는 사람의 허리뼈에서 말의 목뼈로 서서히 변화해 제1 갈비뼈가 사람 골반의 엉덩뼈 모양이 되도록 디자인했다.

켄타우로스

켄타우로스 근육도

말의 골격도 그림에서, 말의 제1 갈비뼈가 사람 골
반의 엉덩뼈 모양이 되어 배바깥빗근 정지부를 확
보할 수 있었다. 이렇게 그리지 않았다면 외관이 밋
밋해졌을 것이다. 내장의 위치를 정해 그리는 게 문
제인데, 말 부분의 여유 있는 공간을 활용하는 게 좋
을 것이다. 심장도 폐도 2세트인 생물이 있다면 생
존 확률은 높아질 것이다.

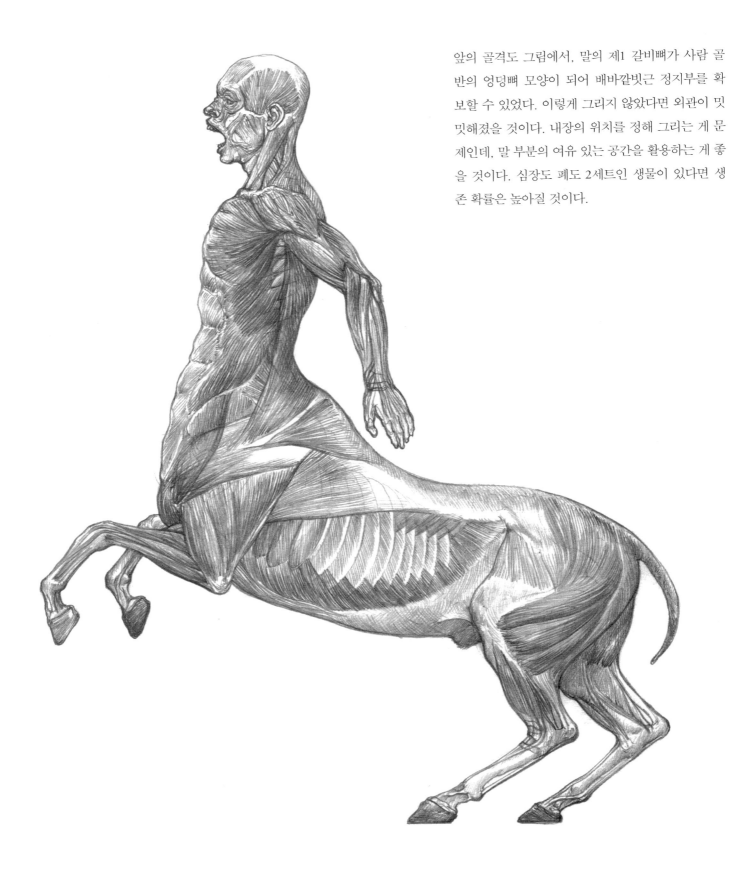

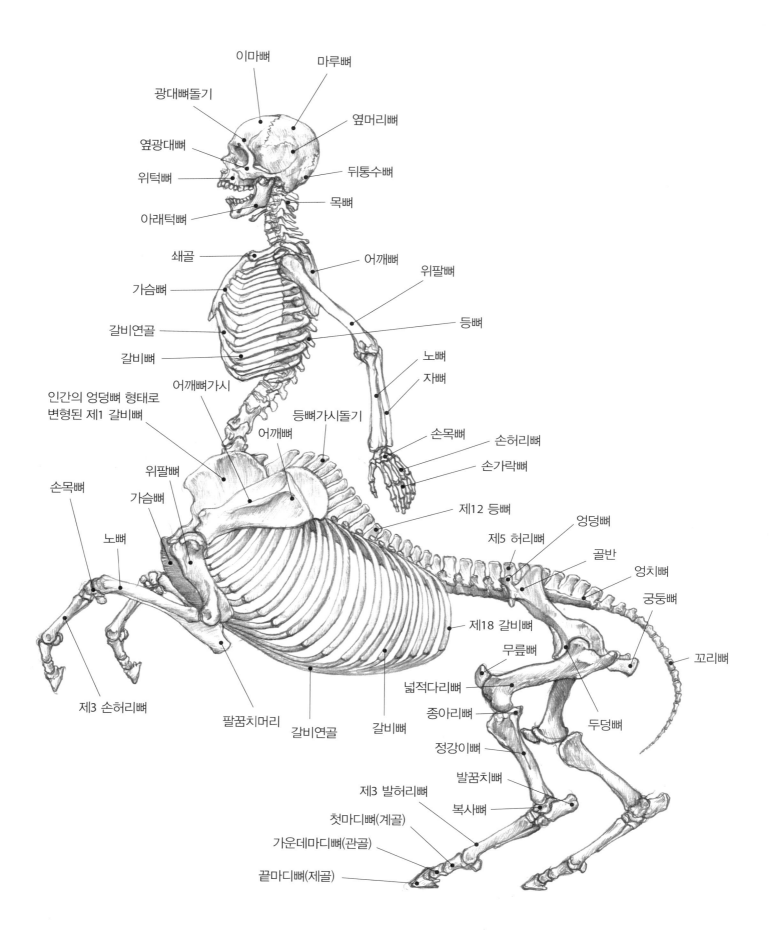

이마뼈
마루뼈
광대뼈돌기
옆머리뼈
옆광대뼈
위턱뼈
뒤통수뼈
목뼈
아래턱뼈
쇄골
어깨뼈
위팔뼈
가슴뼈
등뼈
갈비연골
노뼈
갈비뼈
자뼈
어깨뼈가시
인간의 엉덩뼈 형태로
변형된 제1 갈비뼈
등뼈가시돌기
어깨뼈
손목뼈
손허리뼈
손가락뼈
손목뼈
위팔뼈
제12 등뼈
엉덩뼈
가슴뼈
제5 허리뼈
골반
노뼈
엉치뼈
궁둥뼈
제18 갈비뼈
꼬리뼈
무릎뼈
넓적다리뼈
제3 손허리뼈
종아리뼈
두덩뼈
팔꿈치머리
갈비연골
갈비뼈
정강이뼈
발꿈치뼈
제3 발허리뼈
복사뼈
첫마디뼈(계골)
가운데마디뼈(관골)
끝마디뼈(제골)

125

인어 생체도

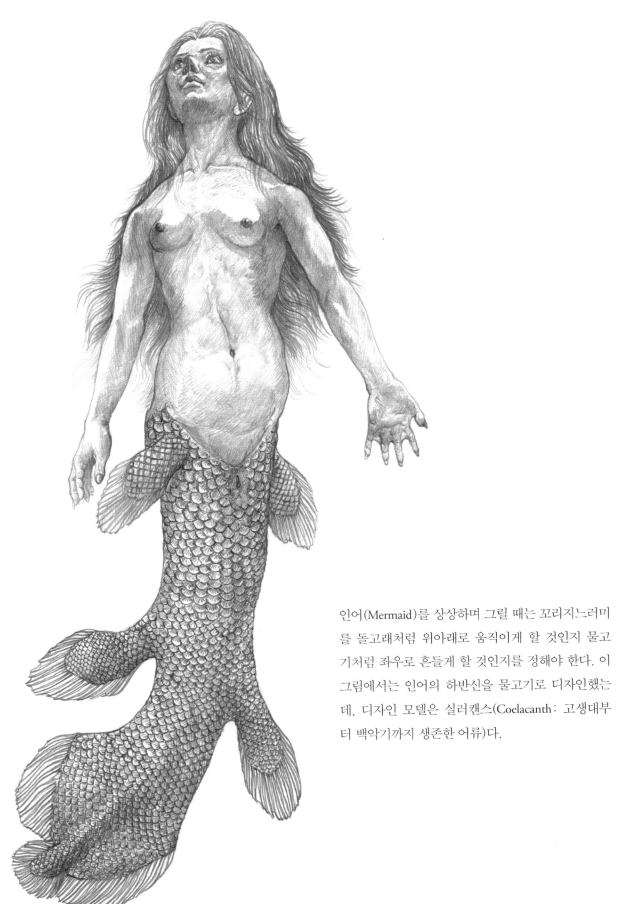

인어(Mermaid)를 상상하며 그릴 때는 꼬리지느러미를 돌고래처럼 위아래로 움직이게 할 것인지 물고기처럼 좌우로 흔들게 할 것인지를 정해야 한다. 이 그림에서는 인어의 하반신을 물고기로 디자인했는데, 디자인 모델은 실러캔스(Coelacanth : 고생대부터 백악기까지 생존한 어류)다.

인어 골격도

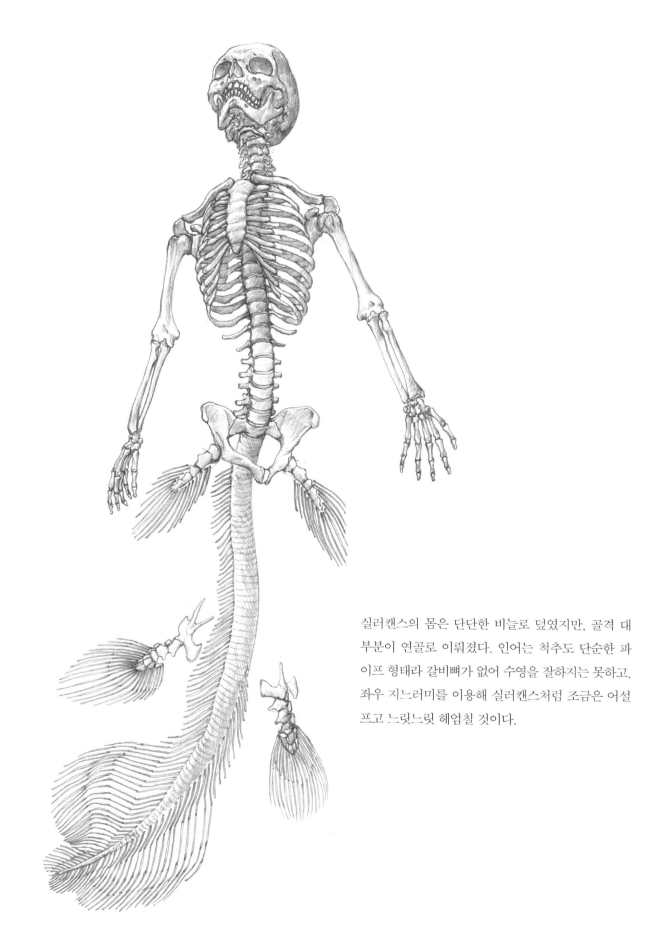

실러캔스의 몸은 단단한 비늘로 덮였지만, 골격 대부분이 연골로 이뤄졌다. 인어는 척추도 단순한 파이프 형태라 갈비뼈가 없어 수영을 잘하지는 못하고, 좌우 지느러미를 이용해 실러캔스처럼 조금은 어설프고 느릿느릿 헤엄칠 것이다.

인어 근육도

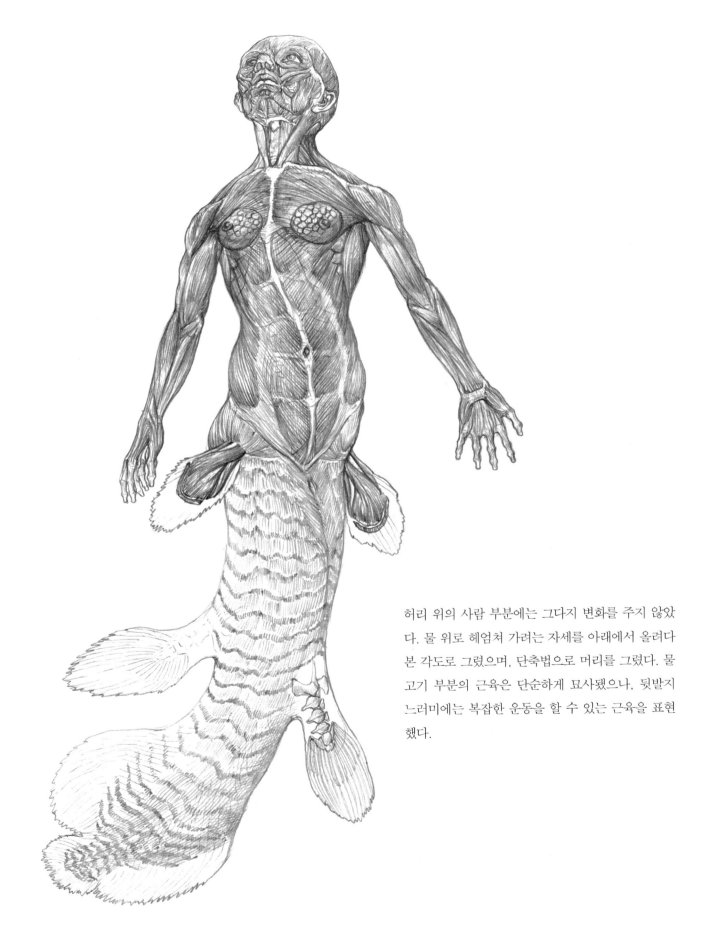

허리 위의 사람 부분에는 그다지 변화를 주지 않았
다. 물 위로 헤엄쳐 가려는 자세를 아래에서 올려다
본 각도로 그렸으며, 단축법으로 머리를 그렸다. 물
고기 부분의 근육은 단순하게 묘사됐으나, 뒷발지
느러미에는 복잡한 운동을 할 수 있는 근육을 표현
했다.

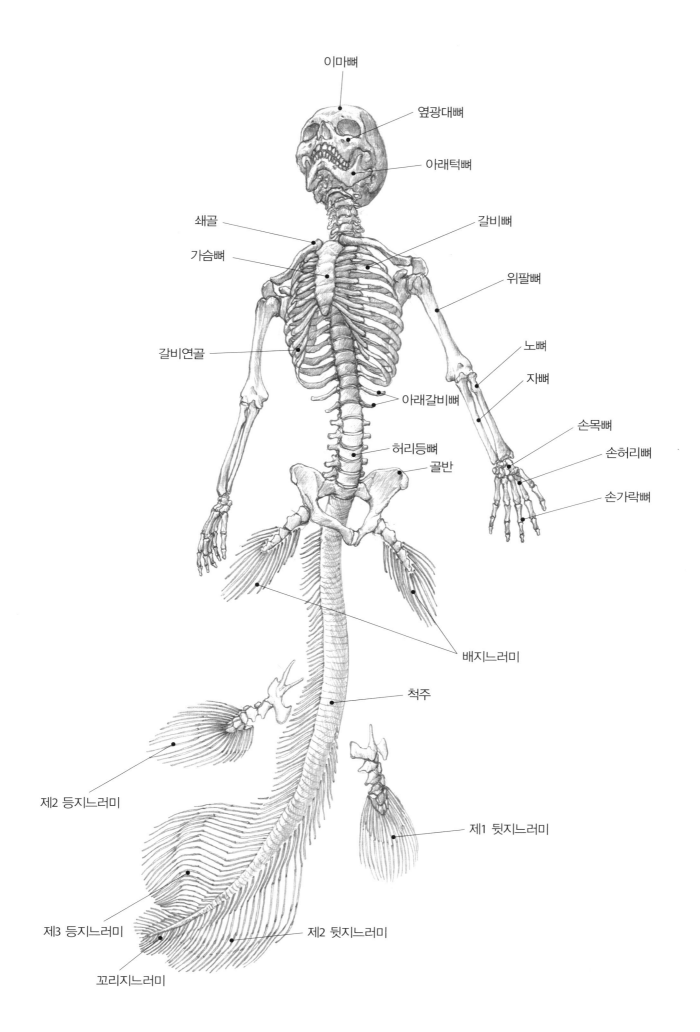

이마뼈

옆광대뼈

아래턱뼈

쇄골

갈비뼈

가슴뼈

위팔뼈

노뼈

갈비연골

자뼈

아래갈비뼈

손목뼈

허리등뼈

손허리뼈

골반

손가락뼈

배지느러미

척주

제2 등지느러미

제1 뒷지느러미

제3 등지느러미

제2 뒷지느러미

꼬리지느러미

케르베로스 생체도

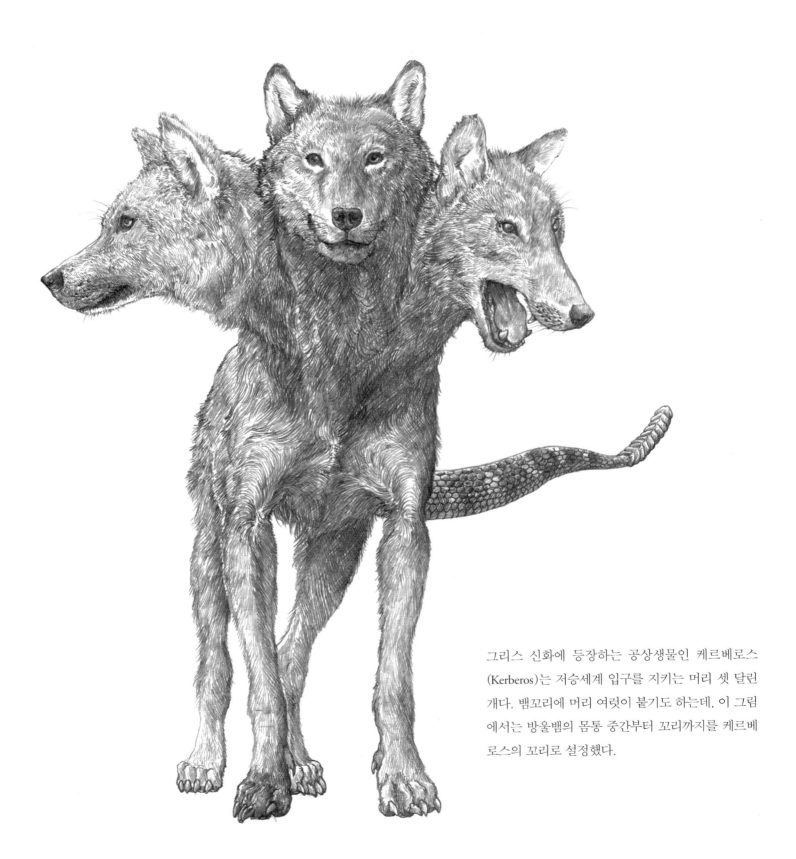

그리스 신화에 등장하는 공상생물인 케르베로스 (Kerberos)는 저승세계 입구를 지키는 머리 셋 달린 개다. 뱀꼬리에 머리 여럿이 붙기도 하는데, 이 그림 에서는 방울뱀의 몸통 중간부터 꼬리까지를 케르베 로스의 꼬리로 설정했다.

케르베로스 골격도

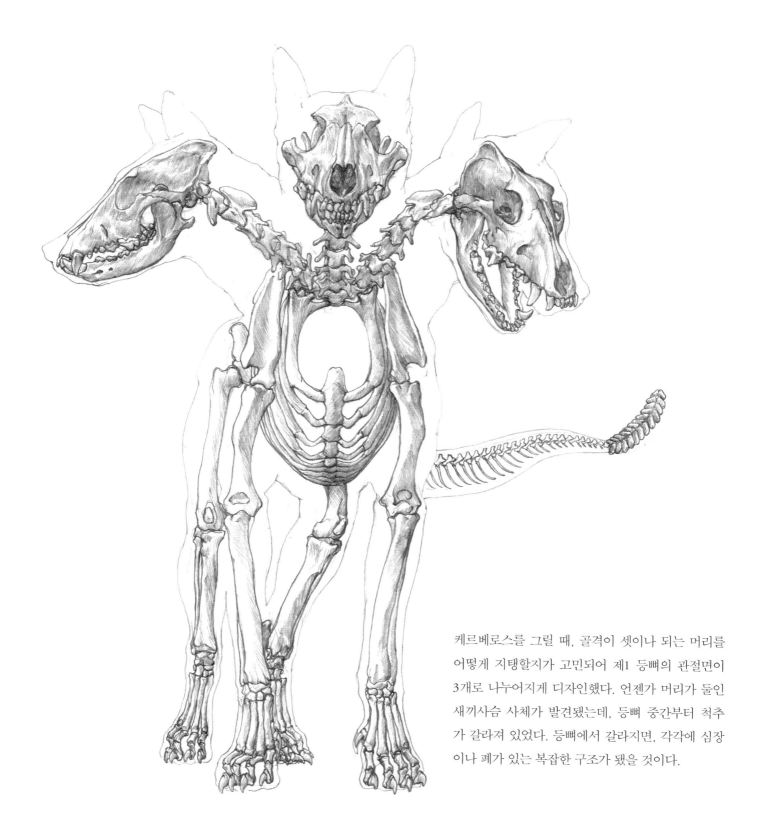

케르베로스를 그릴 때, 골격이 셋이나 되는 머리를
어떻게 지탱할지가 고민되어 제1 등뼈의 관절면이
3개로 나누어지게 디자인했다. 언젠가 머리가 둘인
새끼사슴 사체가 발견됐는데, 등뼈 중간부터 척추
가 갈라져 있었다. 등뼈에서 갈라지면, 각각에 심장
이나 폐가 있는 복잡한 구조가 됐을 것이다.

케르베로스 근육도

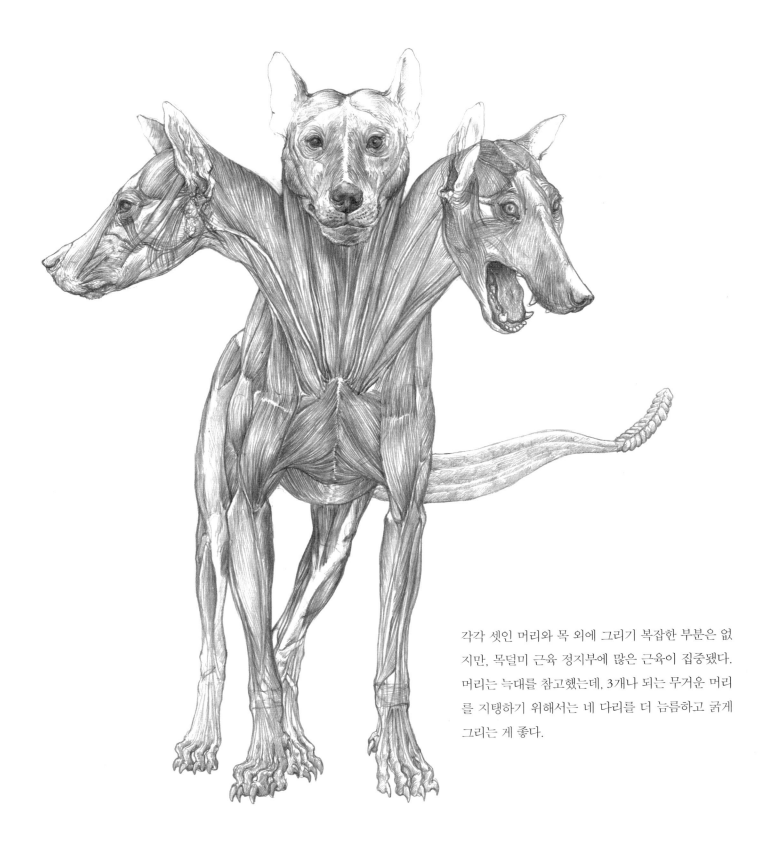

각각 셋인 머리와 목 외에 그리기 복잡한 부분은 없지만, 목덜미 근육 정지부에 많은 근육이 집중됐다. 머리는 늑대를 참고했는데, 3개나 되는 무거운 머리를 지탱하기 위해서는 네 다리를 더 늠름하고 굵게 그리는 게 좋다.

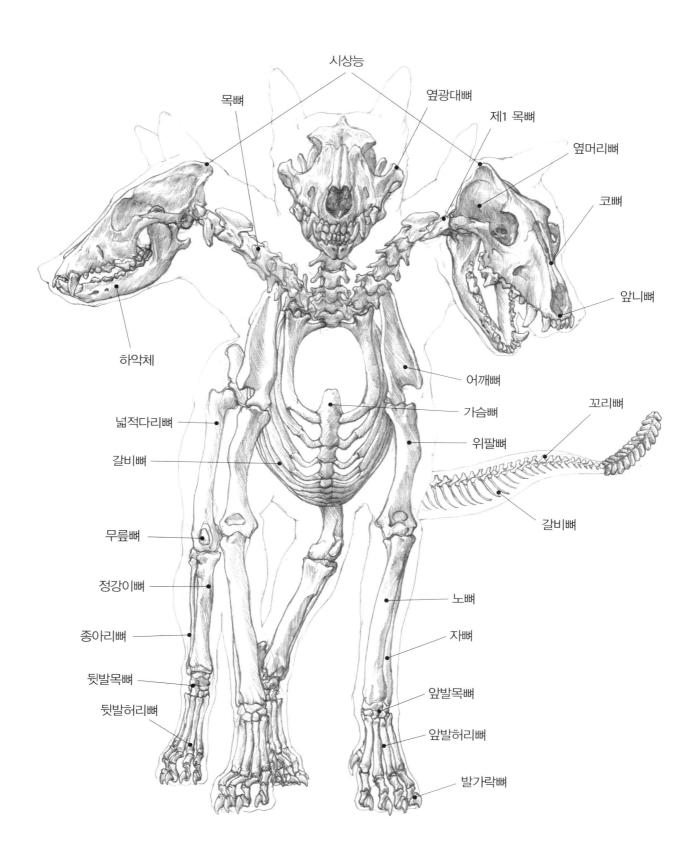

시상능

목뼈

옆광대뼈

제1 목뼈

옆머리뼈

코뼈

앞니뼈

하악체

어깨뼈

가슴뼈

꼬리뼈

넓적다리뼈

위팔뼈

갈비뼈

갈비뼈

무릎뼈

정강이뼈

노뼈

종아리뼈

자뼈

뒷발목뼈

앞발목뼈

뒷발허리뼈

앞발허리뼈

발가락뼈

번외편 퍼그베로스

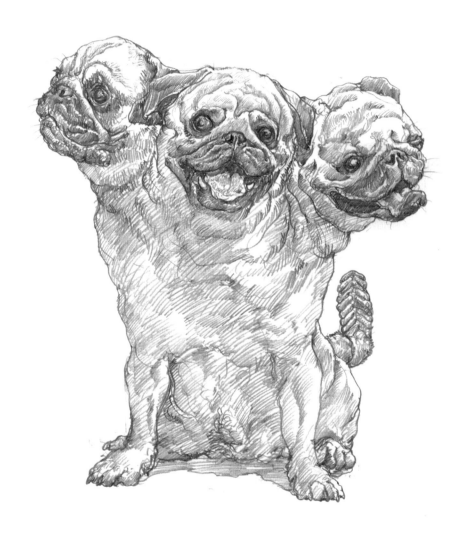

용맹한 늑대와 달리 우스꽝스럽게 생긴 견종인 퍼그(Pug)를 소재로 케르베로스를 그려봤다. 케르베로스는 단시간에 엄청난 양을 먹어치우는 이미지여서 몸집이 비대해 비만으로 보일지도 모른다. 사랑스러운 얼굴로 사람의 얼굴을 핥으며 돌아다닌다고 해서 '퍼그베로스'라는 별명이 붙었다.

고생물 복원

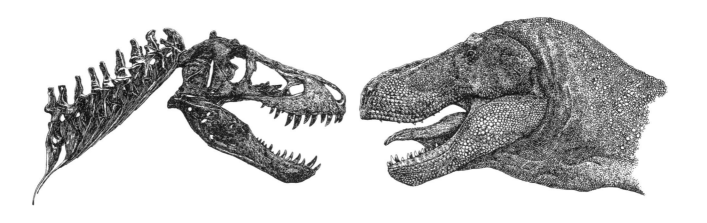

고생물 복원화의 개념을 묻는 건 미술해부학이 무엇인지 묻는 것과 같다. 그만큼 고생물 복원 역시 생소한 분야다. 고생물은 지구상에 서식했다가 멸종돼 화석으로 존재가 알려진 생물이다. 화석은 보존 상태가 좋은 것부터 단편적인 것까지 있으며, 비교적 복원하기 쉬운 것과 복원하기 어려운 것까지 그 종류가 다양하다. 확실한 건 고생물의 모습을 이제는 볼 수 없다는 것이다. 물론 현생 생물로 이어진 종도 있어 그 생태나 모습을 상상할 수는 있지만, 확인할 길은 없다.

일반적으로 복원화의 대상은 척추동물이다. 척추동물의 화석에서 주로 발견되는 것은 골격이다. 드물게 비늘이나 깃털이 몸 표면의 화석이나 내장 화석으로 발굴되기도 하지만, 대부분 뼈가 발견된다. 전신뼈 대부분을 발견했다면 복원이 수월해지지만, 단편적인 뼈가 많이 발굴된다. 전신뼈가 갖춰진다 해도 관절을 조합하는 방식에 따라 화석의 자세가 바뀌어 외견에 변화가 생긴다.

그 때문에 연구자와의 공동 작업이 중요하다. 연구자가 화석에 어떤 생각을 지니는지를 표현하는 게 복원화의 역할 중 하나다. 같은 화석이라도 연구자에 따라 주고받는 정보가 방대해지는 일이 종종 있다. 연구에 참조하는 문헌도 여러 갈래로

나뉘고, 연구자 스스로 이해할 때까지 연구를 철저히 파고들어야 한다. 복원화 연구자는 제한된 연구비와 연구 시간 때문에 타협을 강요받기도 하지만, 연구 과정이야말로 즐거움을 느끼는 부분이기도 하다.

고생물 복원과 미술해부학은 밀접히 관련됐다. 골격 화석밖에 존재하지 않는 고생물의 연조직(근육과 지방, 피부, 내장 등 단단한 정도가 낮은 신체 조직)을 복원하려면 살아있는 사람과 생물 내부 구조에 정통해야 한다. 생물이 어떻게 움직이는지, 어떤 생태를 지녔는지를 알아야 한다. 척추동물의 몸은 머리 하나와 몸통에 손발 총합이 4개인 게 일반적이다. 고척추동물(古脊椎動物)도 이러한 기본 구조를 가지며, 근육의 기시점과 부착점에도 척추동물과 공통점이 많다. 이처럼 판타지 세계의 존재가 아닌 고생물을 복원하려면 현생 생물의 신체 구조를 알고, 미술해부학을 배워야 한다.

주로 척추동물의 복원을 설명했는데, 복원 환경을 조성하려면 무척추동물과 식물, 퇴적 환경, 생물의 흔적 등 많은 요소가 필요하다. 아무리 애써도 정답에 도달할 수 없는 복원 작업에 좌절과 실망을 느끼기도 하지만 보람 있는 일이기도 하다.

복원화 작품 예

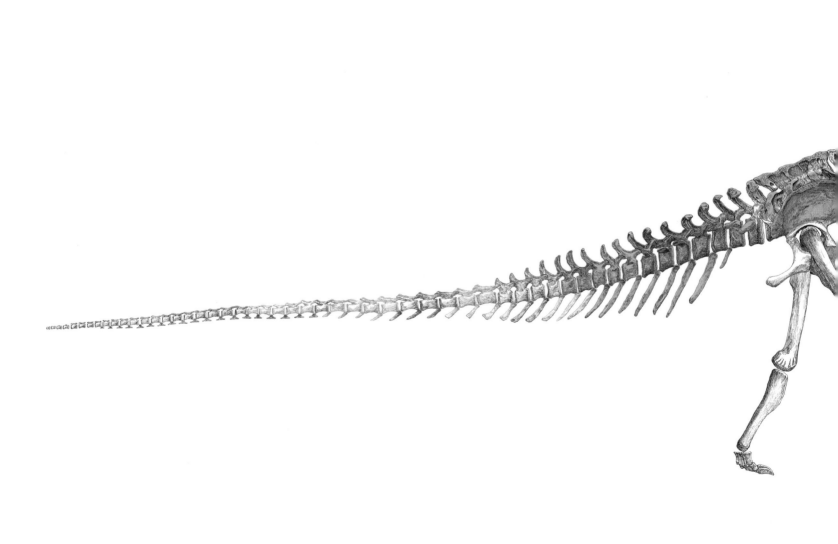

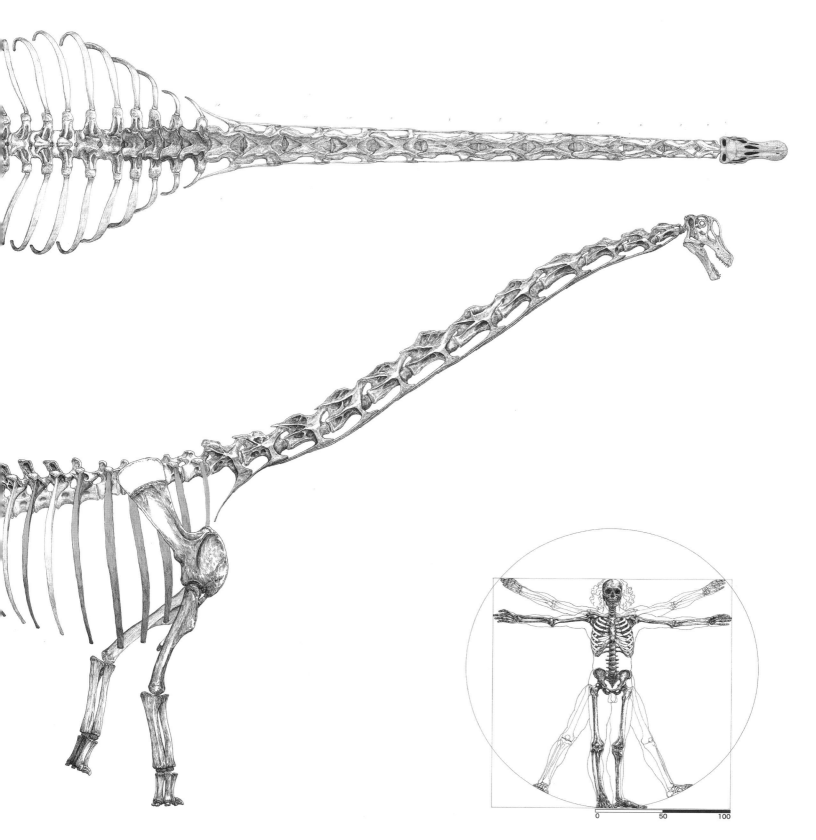

탐바티타니스 아미시티아이(Tambatitanis amicitiae) 골격도. 일본 효고현 단바시 (兵庫県 丹波市)에서 발견된 용각류 공룡 화석이다. 제작 과정에서 연구자와 100통이 넘는 메일을 주고받았다. 펜으로 각 부위 골격을 그리고, 포토샵으로 합성했다.

(2012년 제작. ⓒ小田隆 / 丹波市)

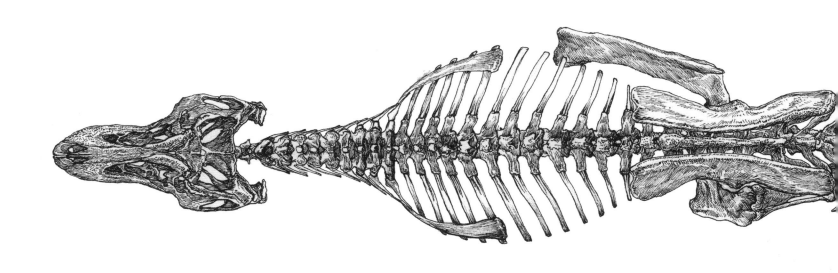

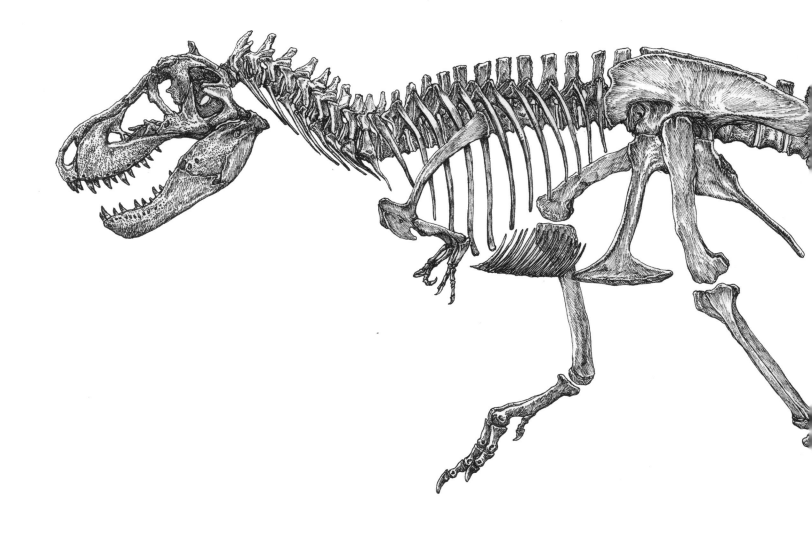

티라노사우루스 렉스(Tyrannosaurus rex) 골격도. 머리가 커 보이지만 꼬리를 포함한 신체 비율을 재면 거의 8등신에 이른다. 몸의 절반이 꼬리지만 균형 잡힌 모습이다. 사람이든 공룡이든 비율이 중요하다.

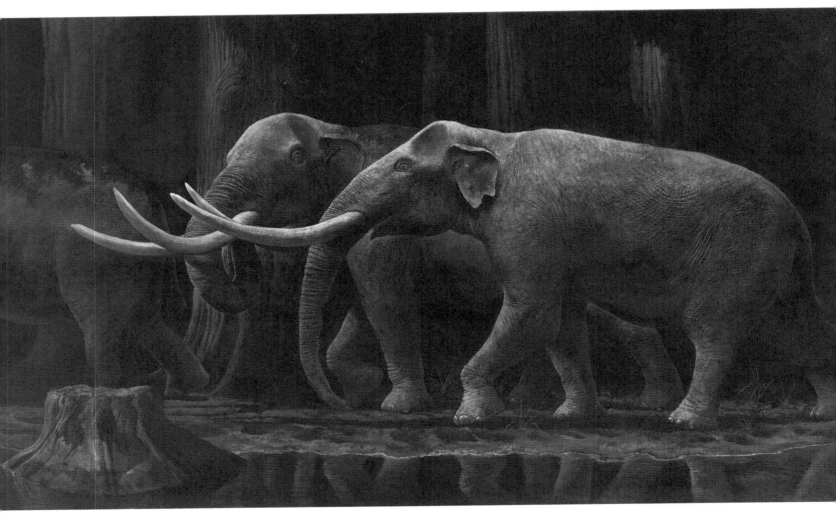

약 185만 년 전 비와호(琵琶胡: 시가현에 있는 일본 최대의 호수) 주변에 서식하다가 멸종한 코끼리 무리의 복원화. '아케보노코끼리'라고 하며, 학명은 스테고돈(Stegodon aurorae)이다. 앞다리 발목뼈에서 발가락뼈까지 관절로 이어진 화석으로, 보존이 잘된 상태로 발견됐다(2008~2009년 제작).

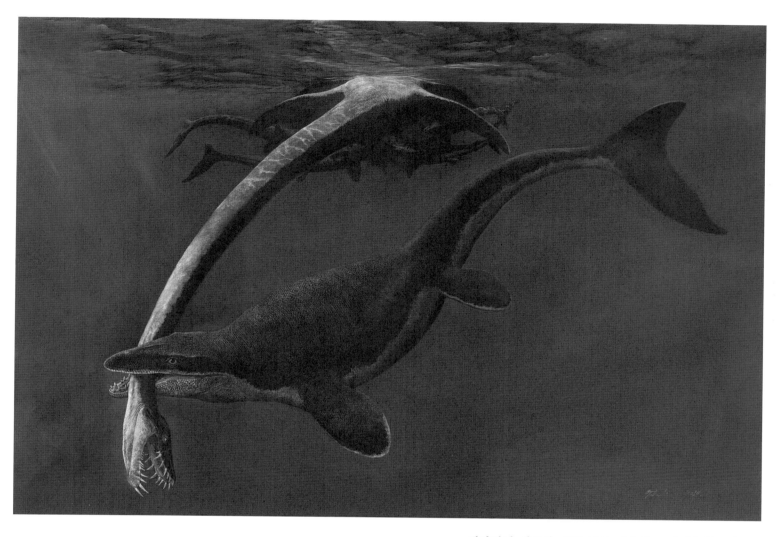

백악기에 생존한 대형 해양 파충류 모사사우루스과
(Mosasauridae) 중 하나를 그렸다. 해외에 거주하는
일본인 연구자와 수시로 정보를 주고받았다. 시차
덕분에 상대 연구자가 자는 동안 다음 작업을 진행
하며 시간을 벌어 효율적으로 작업했다. 파충류가
수장룡(首長龍: 중생대의 수생 파충류) 사체를 물고
바닷속으로 들어가는 순간을 그렸다(2010년 제작).

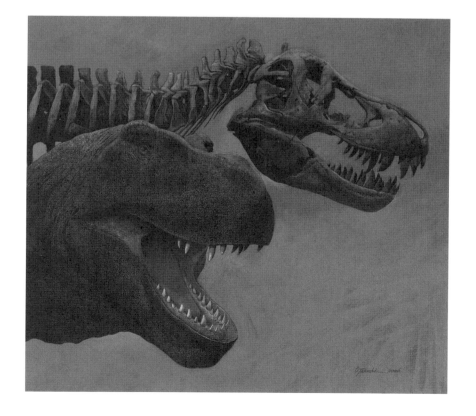

티라노사우루스 렉스의 머리뼈와 머리를 나란히 그
렸다. 골격도와 생체도의 상관관계를 알 수 있도록
같은 화면에 배치했다. 생체도를 상세히 그리더라도
골격도 비율과 특징을 반영하지 않으면 의미가 없다.
깃털이 난 공룡이 일반적이라고 생각하던 때 이전의
복원화라 몸에 비늘만 덮인 모습이다(2006년 제작).

오다 다카시의 작업실 촬영: 고야부 사토시

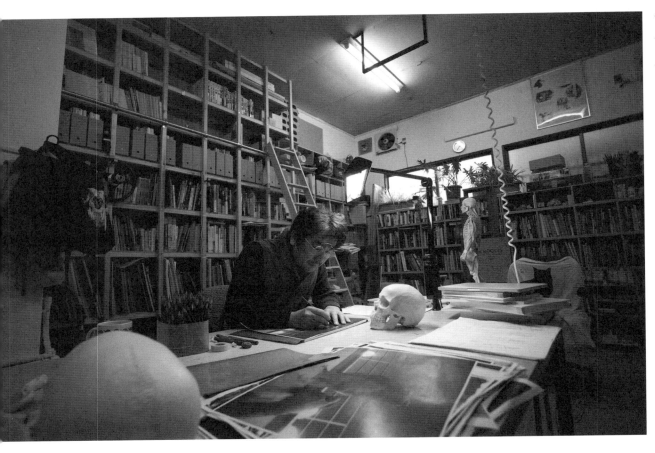

연구실 동쪽 벽면 책장 안은 미술 서적과 그림 자료로 가득하다.

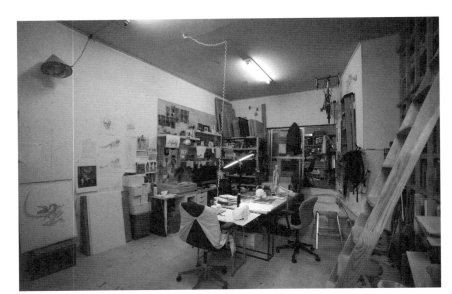

2016년 마련한 작업실은 남향에 약 26㎡의 원룸이다. 넓지도 좁지도 않고, 손 닿는 데 필요한 작업 도구가 다 있는 공간. 작업실을 구할 때 천장이 높고 많은 자료를 수납할 수 있는 곳을 골랐다.

인체 구조를 바로 확인할 수 있도록 작업대에 인체 모형을 비치했다. 손에 들고 세부를 확인하기 쉽도록 머리뼈 모형도 준비해두었다.

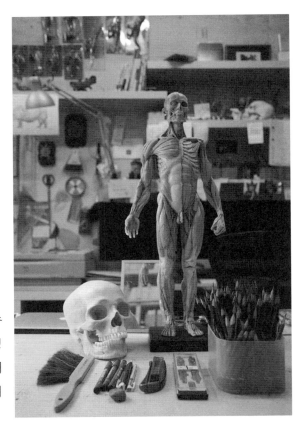

작품 채색에는 주로 골든 아크릴(golden acrylics)을 사용하지만, 유채와 투명 수채 물감을 쓰는 걸 더 좋아한다.

기르는 고양이 고야에겐 작업실을 마음대로 드나들 수 있는 특권이 있다. 힐링이 되는 존재인 고야 외에 늙은 삼색고양이 쵸비와 검은고양이 포도 있다.

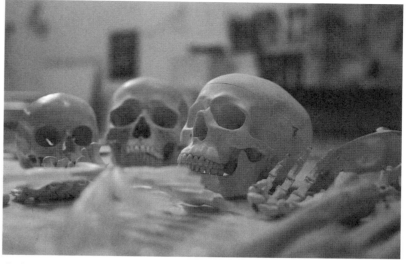

유형별 머리뼈 모형. 유럽계 남성, 아시아계 여성 등 여러 종류의 머리뼈 모형이 있다. 주로 표본 업체에서 구하는데, 그중에는 진짜 머리뼈도 있다.

고등학생 때부터 30년간이나 즐겨 써온 스테들러(Staedtler) 연필을 애용한다. 요즘엔 하이 유니(Hi-uni)를 쓰기도 하는데, 연필 브랜드에 따라 같은 HB라도 농도나 경도가 다르다. 차콜펜슬 등도 사용한다.

창문 쪽에 놓인 책장에는 공룡이나 고생물 도감과 학술서가 있고, 외국 서적도 많다.

나가며

이 책에서 소개한 작품들은 내로라하는 거장들이 만들어낸 것이기에 시간이 흘러도 그 매력이 퇴색하지 않고 지금까지 빛을 발한다. 과거 작품에 경의를 표하는 것도 중요하지만, 그에 비해 현대 작가들이 뒤떨어지는 건 아니라고 생각한다. 오히려 과거의 작품보다 작품성이 더 높은 작품도 있다고 느낀다.

지식 체계를 쌓아온 과학처럼 예술도 인류가 전력을 다해 쌓은 것이라 믿는다. 그런 의미에서 미술해부학도 깊이 있고 세련되게 계승되고 있다는 걸 이 책에서 조금이나마 전할 수 있다면 기쁠 것이다.

미술해부학을 접한 건 고등학교 선생님 덕분이다. 다빈치를 좋아하시던 선생님은 인체 내부 구조에 흥미를 느낀다고 하셨다. 대학에선 미술해부학 강의가 있었지만 흥미를 느끼지 못하다가 박물관 수장고에 드나들며 고생물 복원화를 그리게 됐을 때야 미술해부학의 중요성을 알게 됐다.

10년 전, 대학에서 강의를 맡게 되면서 다시 한번 미술해부학에 깊이 관여하게 됐다. 그때 만난 사람이 미술해부학 모델인 히로 씨다. 미술해부학 지식을 넓히기 위해 매일 자신의 육체를 단련하고, 여러 장소에서 미술해부학 모델로 활동하는 그가 없었다면 이 책은 세상에 나올 수 없었을 것이다.

히로 씨와 나는 세이안조형대학에서 강의와 실습을 거듭했고, 팀을 이뤄 학생들에게 미술해부학을 알리기 위해 노력했다. 당시 세이안조형대학 인체표현 연구실을 중심으로 연구하고 활동한 것은 지금까지 귀중한 재산이 됐다.

인체표현 연구실에서는 매주 여성과 남성 미술 모델을 균형 있게 그려볼 수 있었다. 이 연구실은 현대 일본 미술대학 중 흔치 않은 좋은 환경이었는데, 수많은 참고 서적과 즉시 확인 가능한 골격 모형을 갖춘 곳이었다. 그 덕분에 나는 강의와 실습을 맡은 10년 동안 학생들과 손발을 맞춰 7천 장에 가까운 크로키와 데생을 그릴 수 있었다. 이 책에도 그 일부를 소개했다. 지금은 대학을 옮겨 유감스럽게도 인체표현 연구실 담당자는 아니지만, 현재 몸 담고 있는 오사카예술대학도 견고한 미술해부학 연구 거점으로 만들고 싶은 소망을 품고 있다.

인체를 그리는 데 모델의 존재는 중요하다. 아무리 인터넷이 발달해 화면으로 포즈 책자를 열람할 수 있더라도 한 공간에 있는 모델과의 현장감 있는 작업에 비할 순 없다. 매주 역량 있는 모델들을 제공해 준 오사카 그림모델에이전시 KMK와 포즈를 취해 준 수많은 모델에게 감사한다.

대학 시절 도쿄대학 의학부 해부 실습 후 시체를 견학한 적 있지만, 그게 처음이자 마지막으로 직접 인체를 해부한 적은 없다. 경험 부족을 보충하고자 '나니와 호네호네단' 활동에 참여하고 있다. 이 단체는 오사카시립자연사박물관을 거점으로 한 골격표본 만들기 봉사 동아리로 다양한 사람이 모여 활동하고, 수많은 동물을 해부해 귀중한 표본을 박물관에 기증한다(사고나 질병 등으로 자연사한 동물 사체만 해부하며, 단순히 해부를 목적으로 동물을 죽이는 일은 절대 없다). 동물들을 해부하고 관찰하는 게 미술해부학의 이해를 높이는 길이며, 이는 공상생물 디자인과 고생물 복원에도 큰 영향을 준다.

이 책의 감수자로도 협력해준 히로 씨, 파트너이자 항상 많은 자극과 즐거움을 주는 나니와 호네호네단 니시자와 마키코 단장에게 감사를 전한다.

2018년 6월 26일 교토에서 저자

프로필

저자

오다 다카시(小田隆)

1969년 미에현 출생. 도쿄예술대학 미술연구과 석사과정 수료. 오사카예술대학 교양과정 부교수, 세이안조형대학 일러스트레이션 시간강사. 미술해부학을 응용한 인체 묘사 연구와 강의를 맡고 있다. 회화작품 제작과 발표, 박물관 그래픽 전시 활동, 도감 복원화와 그림책 등 독창적인 작품 다수 제작

감수

가이토(海斗, 미술 모델)

도쿄 출생. 고베외국어대학 러시아학과 졸업. 미술해부학회 소속. 인체 데생의 명문인 아틀리에 ROJUE(교토) 종합 프로듀서. 단련된 자신의 신체로 인체 구조와 움직임을 보여주며 미술해부학을 강의하는 일본 유일의 미술해부학 모델. 미대와 예대, 미술계 전문학교에서 강의와 세미나 다수 개최

사진: 기고시 유미코

참고문헌

발레리 윈슬로, 『모션을 그리기 위한 미술해부학』, マール社.

_____, 『아티스트를 위한 미술해부학』, マール社.

小川鼎三, 森於菟, 森富, 『분담해부학 1』, 金原出版株式会社.

아르디스 잘린스, 『스캔프터를 위한 미술해부학 2: 표정 편』, ボーンデジタル.

아르디스 잘린스, 샌디스 콘드라츠, 『스캔프터를 위한 미술해부학』, ボーンデジタル.

_____, 『스캔프터를 위한 미술해부학 2: 표정 편』, ボーンデジタル.

앙투안 바르지니, 『아티스트를 위한 형태학 노트: 인체표현에 생명을 불어넣다』, 青幻社.

앤서니 에피소스, 칼 스티븐스, 『만져서 아는 미술해부학』, マール社.

조반니 치발디, 『손과 발 그리는 법』, マール社.

佐藤良孝, 『체표에서 구조를 알 수 있는 인체자료집』, 廣済堂出版.

테릴 위틀래치, 『환수와 동물을 그리다』, マール社.

坂井建雄, 松村讓兒 監訳, 『프로메테우스 해부학 아틀라스 해부학 총론/운동기계 제2판』, 医学書店.

프레데릭 드라비에, 『눈으로 보는 근력 트레이닝 해부학』, 大修館書店.

_____, 『아름다운 보디라인을 만드는 여성의 근력 트레이닝 해부학』, 大修館書店.

Dr. Paul Richer, *Artistic Anatomy*, Watson-Guptill: Reprint, Anniversary 版.

Eliot Goldfinger, *Animal Anatomy for Artists The Elements of Form*, Oxford University Press.

Gottfried Bammes, *The Complete Guide to Anatomy for Artists & Illustrators*, Search Press.

Horst Erich Konig(원저), Hans-Georg Liebich(원저), 컬러 아틀라스 수의해부학 편집위원회(번역), 『컬러 아틀라스 수의해부학』, 緑書房.

Jean-Baptiste De Panafieu, *Evolution*, Seven Stories Press.

Ralf J. Radlanski, Karl H. Wesker, *The Face Pictorial Atlas of Clinical Anatomy*, Quintessence Publishing.

Sarah Simblet, *Anatomy for the Artist*, DK.

W. Ellenberger, Francis A. Davis, *An Atlas of Animal Anatomy for Artists*, Dover Publications.

사진

24쪽 사진: 高橋暁子/Aflo
48쪽 제공: Super Stock/Aflo
66쪽 제공: Alinari/Aflo
80쪽 제공: Bridgeman Images/Aflo
93쪽 제공: ALBUM/Aflo
104쪽 제공: Artothek/Aflo

아름다운 미술해부도
Beautiful Artistic Anatomy

초판인쇄 2021년 9월 17일
초판발행 2021년 9월 17일

지은이 오다 다카시
옮긴이 일본콘텐츠전문번역팀
펴낸이 채종준

펴낸곳 한국학술정보(주)
주소 경기도 파주시 회동길 230(문발동)
전화 031 908 3181(대표)
팩스 031 908 3189
홈페이지 http://ebook.kstudy.com
E-mail 출판사업부 publish@kstudy.com
등록 제일산-115호(2000. 6. 19)

ISBN 979-11-6603-506-7 13650